世界名畫家全集　何政廣主編

艾雪 M.C. Escher

張光琪●撰文

藝術家出版社

世界名畫家全集

科學思維版畫大師

艾雪
M.C. Escher

何政廣◉主編
張光琪◉撰文

藝術家出版社

目　錄

前　言

　　荷蘭版畫家艾雪的作品，在二十世紀畫壇上，像一朵新鮮的奇花，給予人們奇異而又繁複的印象。

　　莫里茲・柯奈利斯・艾雪（Maurits Cornelis Escher）是荷蘭的雷歐瓦登市人，生於一八九八年六月十七日。中學時美術課是由梵得哈根（F.W. Van der Haagen）教導，奠立了他在版畫方面的技巧。廿一歲時進入哈爾倫建築裝飾藝術專科學校讀三年，在該校受到一位老師美斯基塔的木刻技術訓練，這位老師的強烈風格，對艾雪後來的創作影響很大。

　　從一九二三年到一九四○年，艾雪到南歐旅居作畫。首先到義大利住在羅馬，後來到義、法、西三國地中海沿海地區遊覽，一直到一九三四年才離開義大利到瑞士住兩年。在布魯塞爾住五年。一九四一年回到祖國荷蘭黑弗森市定居。一九七二年三月廿七日逝於該城，享年七十三歲。

　　從這段簡單的生平看來，我們可以看出兩點：一是艾雪隨著自中古歐洲北方畫派畫家的傳統習慣，在一生中花一段日子到南歐拉丁民族各國旅遊。旅遊的印象常常可以在畫家作品中，以某種形式或技巧表達出來。艾雪的不少木刻就是取材於南歐建築物或風景。再把它整理成自己的意象而表現出來。二是艾雪生長在廿世紀藝術繁盛時期，可是他的作品裡找不到一張是屬於某一畫派的。

　　艾雪的作品可能是與廿世紀科學研究不謀而合的藝術創作。有數不清的數學家和科學家利用艾雪的純藝術作品，來幫忙瞭解一些科學上圖解構想。艾雪本人對這些事實感到驚奇和愉快，他承認說：「我對數學一點也不通。」

　　艾雪的木刻都是用梨樹依樹幹切開的木板刻成，即所謂的木口木版。因此很能夠刻出細緻的形象。

　　他一生的作品，可以分類為下列幾方面的表達法：

一、物體移動、旋轉及反映的效果運用。如以天鵝的造形構成的作品，屬於〈面積的正規填充〉。

二、作品主題和背景之間關係的表達。如〈白天與黑夜〉，彷彿表現地球晝夜之間的交叉點。

三、物體的外形及其對比的推展。如〈解脫〉，可看出物象由具體至抽象的變形。

四、無窮量的表達法。如〈生命的歷程〉，刻畫生命的繁殖，形由小變大的過程，造成規則的形象。〈圓形的極限〉則是同一形象由於大小不同，產生了空間的遠近變化，造成無窮盡的感覺。

五、從平面推展到空間的過程以及動態感。如〈投身轉世〉，戲劇性的刻畫出生命的循環。

六、無限度空間的表達法。如〈立體空間的分化〉，四周沒有邊界的限制。

七、由圓形或螺旋形平面帶組成的空間實體感覺。如〈天長地久不相離〉，一條螺旋帶子組成的男女人形，空間的感覺以人形內外的遠近而表達出來。

八、透過光滑小圓球或平面反映四周景物法。如〈三個世界〉，水裡的魚、水面的落葉和樹木倒影的反映，都在同一畫面顯示出來。

九、多極平面組成的空間星球實體。如〈對比〉，是十二極對稱星球，中央圓形由肥皂泡沫組成，美麗的肥皂泡沫裡反映周圍的髒亂零件。

十、景物建築依不同角度觀察的相對表現法。如〈另一個世界〉，從庭院內部往四周觀看的三種立體位置——包括土地、水平線和空中，是一種對宇宙的幻思。

十一、平面與空間的衝突感覺。如〈版畫廊〉——左邊的觀眾正在看一幅碼頭的平面版畫，可是平面碼頭推展到畫廊的屋頂，艾雪在畫中心以他的簽字來遮蓋平面和立體衝突的中心點。

十二、由一些在建築上不能實現的構成而表現出來的奇景。〈瀑布〉——是兩個不可能的立體三角形構成法原理的應用，如果能夠有這樣建築的磨坊時，熱力學第一定律就可以被推翻了。

　　當我們瞭解他的這種表現內涵時，自然就會對他的版畫發生許多有趣的聯想，不禁讚美他豐富的思考和幻想力。

何政廣

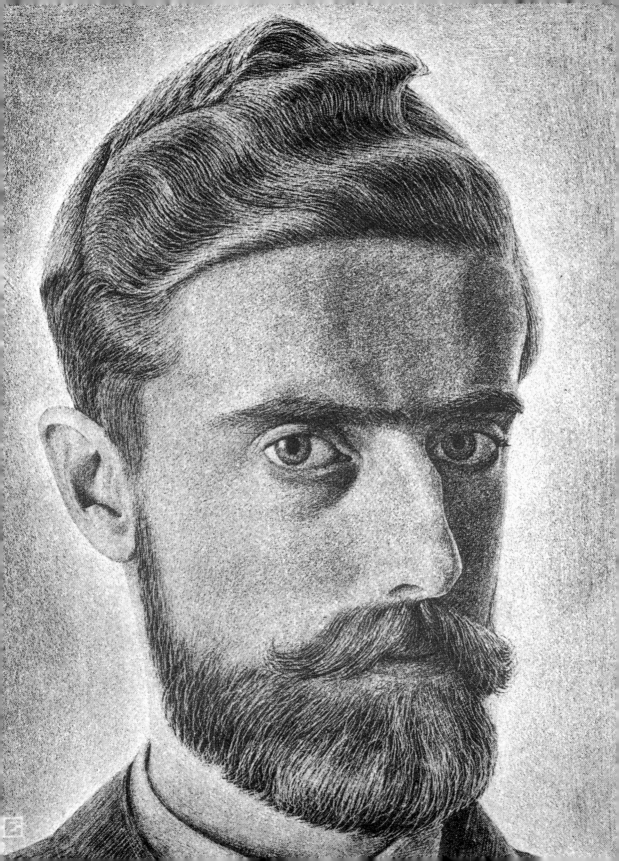

科學思維版畫大師——
艾雪的生涯與藝術

凹凸鏡下的相對真實

我們生活在一個充滿對比的世界，畫家們利用色彩的互補對比出精彩豐富的視覺整體；高相對於低，胖相對於瘦，善相對於惡，一如黑格爾所說的「光明能被見到，是因為黑暗的存在」，生活中到處充滿著相對的美感。廿世紀平面藝術家艾雪（M.C. Escher，1898～1972），透過融合原生藝術之自然形象，與早期宗教嵌瓷藝術的紋樣（pattern）重複特性，把視覺殘像以實體表現的方式製作出來；數學的邏輯摻入模糊理論的啟示，正訴說了我們所處世界的不確定，「你怎麼能確定地板不能是天花板？」「樓梯一定是朝著上下？」看來無稽簡單的問題，藝術家自問著的同時，也同樣刺激著觀者思考何謂堅不可摧的「真實」。一言概之，如何將「想像」中的「真實」再現，便是艾雪所有作品的意義！

身為一位平面藝術家，艾雪從所使用的媒材特性與內容結合，歸納出自己所處時代中藝術家的位置。看法的獨特，一如他在與一位插畫家的書信往來過程中所透露的，包含在一種「個人主義者」的標題當中。當我們急於從他木刻版畫作品的出神入化技術來歸位他時，誠如他自己所說的，「身為一位藝術家，我所

自畫像　1929年
蝕刻版（前頁圖）

8

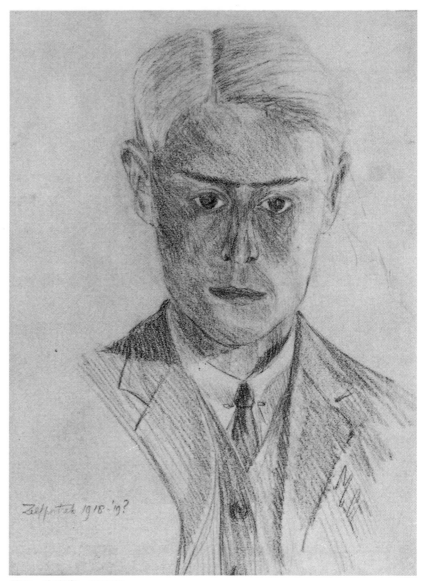

艾雪　**自畫像**　1917年

作的是不是藝術，相信除了自己之外沒有人能替我決定」。他的代表風格是建立在對於限定平面空間的配置思考而來的，例如「規則劃分的平面」，與由此發展而來的「滑動反射」、「轉換」、「軸心分裂」原則，以及後來走入的立體規則劃分平面，甚至到更加複雜的圓形規則劃分平面。由於他作品所顯露的規律但又充滿抽象概念的內容，常使許多數學家將艾雪的版畫，與數學或幾何定

則連結，樂高玩具商還以〈上下階梯〉、〈瀑布〉中奇怪的建築，做為他們積木研發的研究參考對象呢！

　　當我們第一眼看到艾雪知名的作品〈白天與黑夜〉（圖見125頁）時，幾乎完全懾服於作品所具有的單純性與哲理，白鳥出現在黑夜，對比出黑白的兩極，而黑鳥佔據的白晝，則像是地球自轉現象下，與黑夜「正極」同時存在的「反極」，黑與白同時並置的結果，某種程度地預示了當代語言文化的歷時性與共時性哲思議題。〈蜥蜴〉是艾雪由平面轉為立體圖形的思考過程之真確示範，圖像轉化的技巧將蜥蜴從紙上「活」了出來，然後再往下爬回平面的圖版中，造成循環，這件作品因而被認為帶有「輪迴轉生」的象徵意義。〈重力〉則是艾雪對於建築物結構探討的代表，一貫出現多角形的每一個角

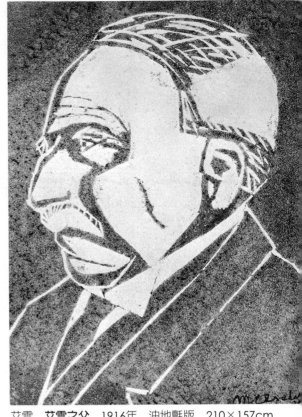

艾雪　**艾雪之父**　1916年　油地氈版　210×157cm

面，都開了許多洞口，其中困入不同顏色的四腳怪獸向著不同方位，代表的是人所身處的現實世界，困置於重力之中。

成長與藝術養成過程

　　艾雪是父親兩次婚姻中五個兒子最小的一個。對於艾雪成長及藝術養成的過程，得多虧他的父親於晚年養成寫日記的習慣，我們才有機會更了解這位偉大的平面藝術家。由於艾雪的父親是位傑出的工程師，使得艾雪一家人能有機會行遊各地，不過從小體弱多病的艾雪，卻因體力不佳無法參與而留下了一個童年回憶的遺憾。

　　艾雪於一八九八年六月出生在荷蘭雷歐瓦登市（Leeuwarder），

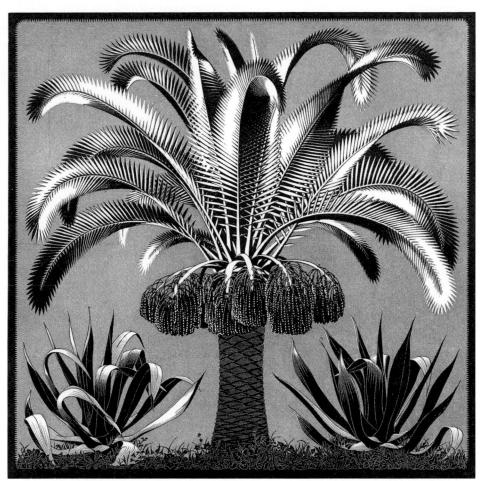

艾雪　**椰子樹**　1937年　木刻畫　49×49cm

　　住家（Het Oude Pincessehof）是由父親親自策畫建造，這也就是
後來改建的市立博物館，艾雪的個展曾在此舉行。一九〇三年，
艾雪一家人搬到阿漢（Arnhem）一處風光明媚的地方，並在家中
設有木工房，兩個哥哥定期上木工課，使他耳濡目染木材的魅
力。艾雪與父親的關係密切，不但自幼跟隨退休後的父親，出席
皇家工程師協會（Royal institute of engineers）的定期講座，並
且在巴黎期間，深受父親以望遠鏡分享天文知識的啓發，進而持
續了這個興趣。對父親的印象，與受到望遠鏡觀察影響下的結

圖見12、13頁 果，可以從〈父親肖像〉與〈黑暗中發光的海〉兩件作品中看
出。而艾雪的父親，也以在日記中寫下對艾雪作品的看法，表達

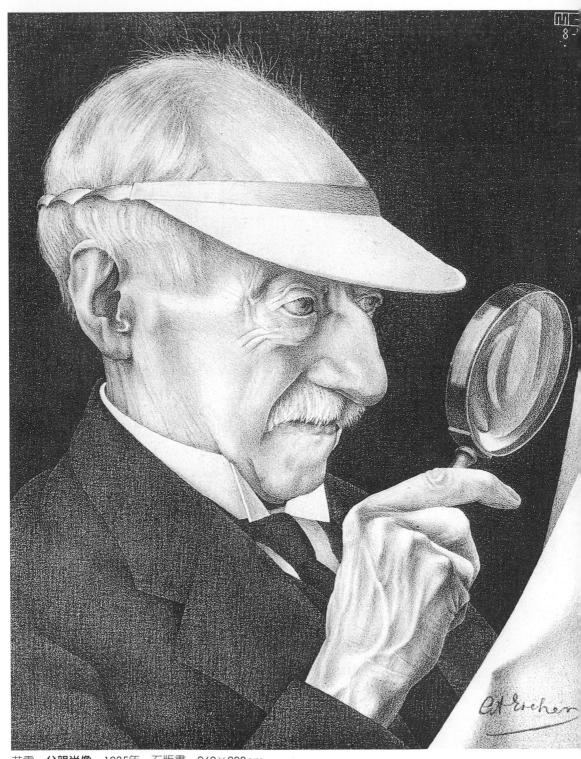

艾雪　父親肖像　1935年　石版畫　262×208cm

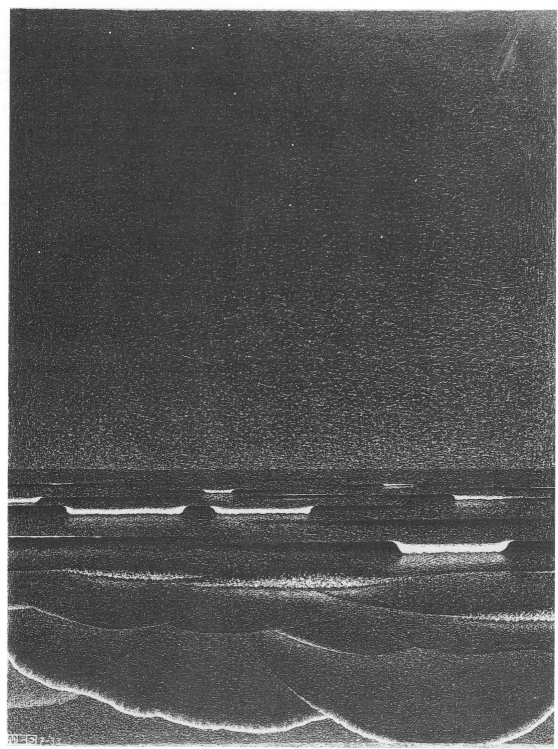

艾雪　**黑暗中發光的海**　1933年　蝕刻版　327×245cm

了對他作品的關注，例如「這些都讓我想到，以前的Bijenkork包裝紙上的『文字圖案』，這也像是他（艾雪）早期作品風格的開端。」就是其父針對「變形系列」寫下的感受字句。

中學時期的艾雪，開始上木工及鋼琴課，在進入中學第二階段重讀時期，素描教師哈根（F.W.van der Haagen）對艾雪的作品產生了極大的興趣，並教導艾雪製作麻膠版畫（linocuts），他們也因此成為好友。艾雪的作品固然讓人有一種強烈的數理邏輯感，但求學時的艾雪數學並不是十分出色，他自己在一九六五年接受海爾維森市文化獎（Hilversum Culture prize）時說到：「在阿漢學校就讀時，我是個在算數及代數表現極差的學生，即使後來，我依然對於物理及數字有某種程度的障礙，只有普通幾何還差強人意。」在學期間學業不盡如人意，但是艾雪卻因為對音樂的喜好，而交了許多一輩子的好友。他組織了一個弦樂四重奏樂團，並將對大提琴的喜好，不久後轉移到長笛，加上之前所學的鋼琴，艾雪都因手的尺寸之先天限制，而產生的技術上瓶頸而隨之放棄，不過這也同時解釋了我們常常在他的書信中，發現音樂對艾雪作品的啓發論述。「巴洛克作曲家對聲音的控制表現，與我在視覺藝術中所熱中從事的事情相似，這麼說吧，巴哈對我的啓發很大，我很多作品都是在聽巴哈時構思成形的。」這是艾雪自己解釋如何受到巴哈音樂影響的文句，然而他的思路清晰與強烈邏輯的作品特質，卻常被後人拿來與數學家相提並論，雖然他自謙為「數學門外漢」。

針對包裝紙作的設計圖案（「變形系列」的早期演變想法）　1933年
156×146cm

第一件平面藝術作品與其他

　　一九一三年艾雪被送進學校的查經班，遇到另一位好友凱斯特（Bas Kist），作了第一件陰刻的版畫，主題是他的父親，可能是根據照片所作。自一九一七年，艾雪一家人便住在奧斯特貝克（Oosterbeek）的羅珊德別墅（Villa Rosande）。這裡的「七面向」起居室，成為他與朋友固定聚會之所（包括威勒比斯〔Jan van der Doesde Willebois〕與凱斯特），他們都對文學有所熱愛，例如杜斯妥也夫斯基的《罪與罰》之類的作品，他們更常聚集朗讀散文及詩。艾雪自己的創作表現出對於觀察及感覺的敏銳，他更常藉著與朋友的書信往來，及演講稿之書寫暢談作品。

　　在學校的最後一年，艾雪被迫思考自己未來的事業方向，父

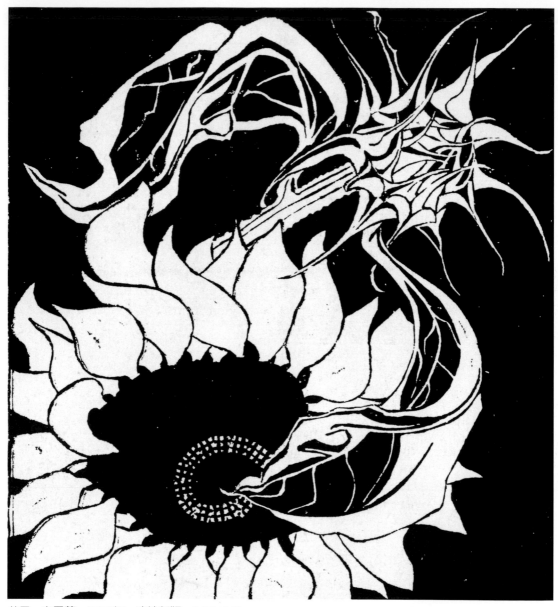

艾雪　**向日葵**　1918年　油地氈版　165×151cm

母則希望他能有一個「正常」的工作，成為一名建築師，似乎是
他自己與父母親之間的「妥協」，但是對於藝術的喜好，使他因遵
從父母之意進入高級技術學校，而非皇家藝術學院感到不悅。在

這樣的情緒及學業成績依然未見起色的狀態下，「艾雪作了〈向日葵〉」，其父在日記中這麼說。一九一九年是艾雪入軍隊服役的年限，未達學業測驗標準的艾雪，在同年寫給朋友豪茲（Roosje Ingen Housz）的信中說到：「以經濟的考量，我不得不選擇一些小木塊作些藏書票形式的木刻版畫。」它們一共有卅個「玫瑰」。如此決心熱情使艾雪在一次接受週報（De Hlfstad）的訪問中，很驕傲地指出，這件作品入選Artibus Sacrum Society的年度展。

後來艾雪一方面因為國防部拒絕了他的入伍申請，另一方面則因為道菲地區學校的規定，未通過前一階段的考試，便不能繼續下一個學期的直升，他決定做一短暫休息，並下定決心要當一名建築師，為增加學理及專業知識，艾雪進入哈爾蘭建築及裝飾藝術學校（Haarlem School for Architecture and Decorative Art）。搬到哈爾蘭的當天，房東太太給了他一隻白色小貓。艾雪的藝術生涯因遇到一位極力支持他的導師梅斯基塔（S. Jessurun de Mesquita）而就此展開，梅斯基塔在看過艾雪所有的作品後，認為他應該專心一致地在平面及裝飾藝術上下工夫，特別是木刻版畫上發展，在學校與艾雪父母達到共識的基礎下，他終於得以開始他精彩神祕藝術的專業之路。

雖然艾雪自認數學不好，但卻對幾何極有興趣，並在藝術家生涯最後的廿年當中，深受結晶學家（crystallographers）理論的影響，並進而將環繞在我們生活周圍現象之律則、秩序，當做嚴肅的研究主題，思考著人之內外在循環與永恆的意義。

「我用我的版畫試圖為我們生存的美好秩序世界（非混沌）做見證」，然而艾雪卻透過作品以「好玩」的方式，玩弄著人們認為無庸置疑的「定見」，以狀似稚子牙牙學語所發出的一萬個「為什麼」，透過版畫呈現為一件件精心企畫的「專案」；或如機器、或似建築設計般真確的構成，使得觀看作品的人，也被鼓勵開始無畏地思考著堅不可摧的「真實」，這些狀似真確的設計，也歸功於艾雪與數學家朋友互動所帶來的建樹。

生活與旅行的觀察

　　房東送給艾雪的小貓也成了最佳的描繪對象，〈白貓〉這件
木刻版畫也在來到哈爾蘭數月之後，做為他朋友的文章單純之美
的插畫，刊登在《Eigen Haard》週報上。另一件作品〈鵜鶘〉，是
艾雪送給朋友的訂婚禮物，因為牠們象徵著親情。而這時期的艾
雪也因凱斯特父親借予的「漢堡動物園」照片集，而學習了許多
關於野生動物的知識，後來更將之與裸體結合作了伊甸園的花園
版畫集。在寫給詹（Jan）的信中，艾雪道出「對年輕的身體充滿
感動」。對於自然事物以不同角度觀察，正是艾雪非凡視覺表現的
來源，不僅如此，他對在教堂聆聽管風琴聲音的經驗，也有特別

艾雪　藏書票
1920或1921年　蝕刻版
173×150cm（左圖）

艾雪　鵜鶘（藏書票）
1917年　油地氈版
106×71cm（右圖）

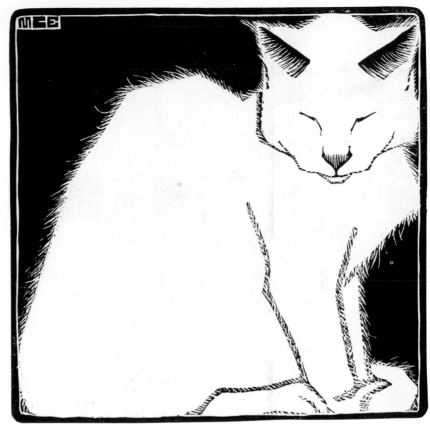

艾雪　**白貓**　1919年　木刻版　166×166cm

的描述：「倏忽地，狂風透過管風琴流瀉追趕，如雷貫耳之聲宣
告了上帝之榮耀。」一九二〇年的暑假，艾雪及詹在泰瑟爾島
（Texel）的農夫處待了三星期，畫了許多的素描。

　　旅行是艾雪自生活中擷取特殊視覺經驗的另一靈感來源。同
年艾雪自曼托（Menton）寫信給好友詹：「當然囉，當你第一眼
看到亞熱帶的美麗花朵，無法避免地會大感驚豔，但是當你在此
待上一個星期，便什麼感覺也沒有了！」這也許說明了為什麼艾
雪總喜歡登上高處往下俯視景色。畫著大岩壁及橄欖樹葉的素描
訴說了他的不尋常眼界。為朋友以半詼諧性的哲理文章所作的藏
書票，表現出艾雪往後木刻版畫中所常使用的中心圖式，例如鏡
像、結晶造形以及球狀的鏡子。

艾雪　藏書票插圖　1921年　各約120×92cm（上四圖）

艾雪　藏書票插圖　1921年　各約120×92cm（上四圖）

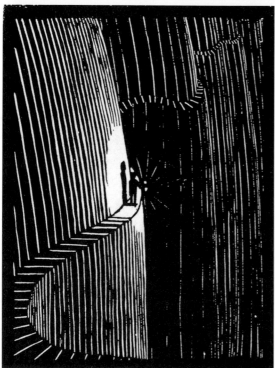

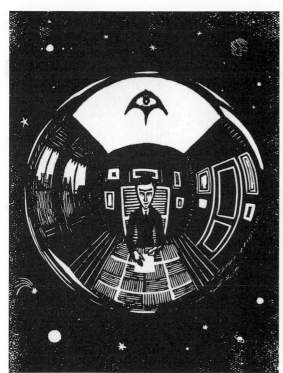

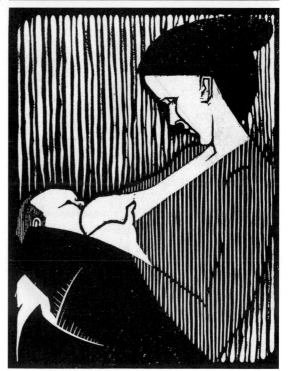

艾雪　**藏書票插圖**　1921年　各約120×92cm
（跨頁七圖）

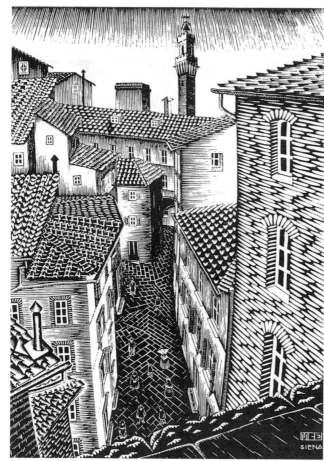
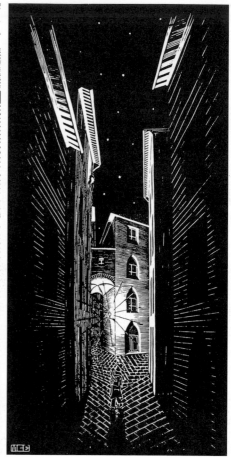

一九二二年艾雪在另一封信中表示，他正進行中的作品構想：「在一棵樹的枝幹上，停滿了數不清的鳥，一個充滿花朵、動物及人的地方，遼闊有雲。」後來他完成的是聖法蘭西斯被鳥群所圍繞的大型木刻版畫。一九二二至二四年，艾雪決定前往義大利翡冷翠尋找更多的靈感刺激。與詹、凱斯特、威勒比斯的這趟旅行，可以說是對於「原生」文藝復興之溯源。在旅行至聖‧雷奧納多（San Leonardo）看到十七座塔時，艾雪認真進行素描。「當素描聖‧雷奧納多塔時，有一種身在夢境的感覺。」

在義大利的西恩那（Siena）的山坡散步，「山坡上的土看起來是暗紅色的，我看到一隻黑色大甲蟲在推一個直徑三公分的大

艾雪　**西恩那**　1922年
木刻版　323×219cm
（左圖）

艾雪　**西恩那的小夜曲**
1923年　木刻版
324×159cm（右圖）

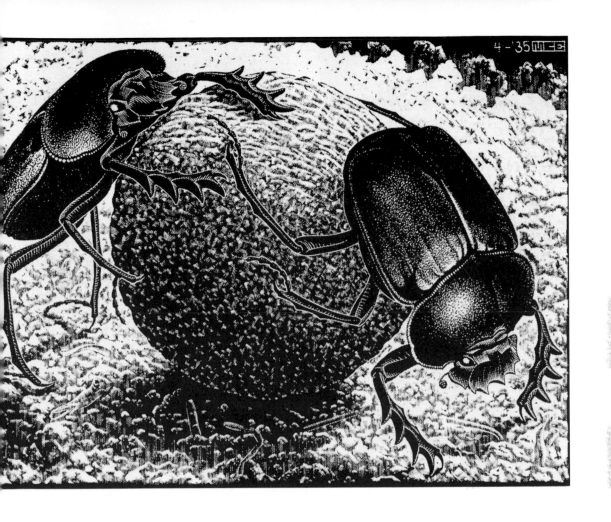

艾雪　**甲蟲**　1935年
木刻版　180×240cm

糞土球，尾隨在後的是另一隻母甲蟲」。這樣的情景我們可以在一
九三五年他所作的版畫中看到。而且甲蟲的主題也與艾雪所關心
的作品內涵「永恆」習習相關，因為如果我們從甲蟲的生態習
性，與諸多古文化的關連來看，便會發現這種昆蟲所象徵的正是
「永恆」！古埃及與許多古老民族都認為甲蟲的繁殖，代表了食物
的源源不絕，而飛行的能力，則被人比擬為無比的力量，再加上
其幼蟲生活在地底下，成蟲後才展翅高飛的習性，因而被當做地
獄邪惡力量與人之間的一種「膜拜」象徵。道家更進一步將甲蟲
滾土球孕育下一代的現象，也就是艾雪觀察到的情景，比喻為人
的精神得以啟發肉身的寓意故事。甲蟲推滾堆土，是一種精神毅

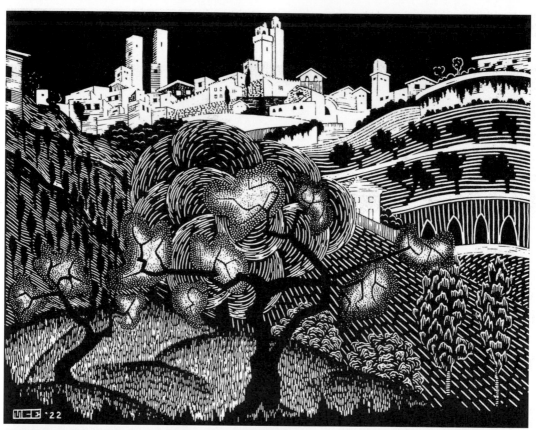

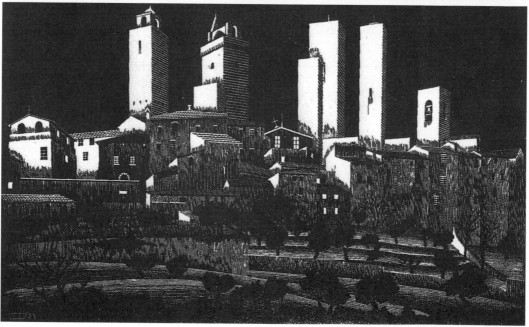

艾雪 **橡樹** 1919年
油地氈版 98×83cm
（左圖）

艾雪 **海報**
1920或1921年 蝕刻版
231×179cm（右圖）

艾雪 **聖・吉米納諾**
1922年 木刻版
247×321cm
（左頁上圖）

艾雪 **聖・吉米納諾**
1923年 木刻版
289×193cm
（左頁下圖）

力的表現，得見此際遇的艾雪，在觀看的過程中是否早已悄悄地
孕育其「永恆」主題表現的想法不得而知。

　　荷蘭畫家、平面藝術家吉瑞特森（Huub Gerretsen）提到他眼
中的艾雪，「一個男孩有著吸引人的鼻子，清澈的藍眼睛與相較
之下顯得猶豫的嘴唇，有著坦誠的表現。之後我們便常常見面，
幾年後他的面容也產生了些許不同的氣質，鷹勾鼻、眨動的眼
睛，活像昆蟲的觸角，都是完美的結合。」在維也納看過雙年展
後，艾雪搬回羅珊德別墅與父母同住，自此而後，艾雪父親的日
記中便常常出現艾雪的影子。他提到「他在家中不能感到平靜，
他用在義大利畫的一張素描作了〈聖・吉米納諾〉這張木刻版
畫」。他意欲往南走一走，得到父母資助便與朋友們前往西班牙。
也是在此他欣賞到了包括波希（Bosch）在內的偉大藝術家作品，
與之前所見的鬥牛血腥場面相比，對艾雪來說它們「對我的意義
不大」。

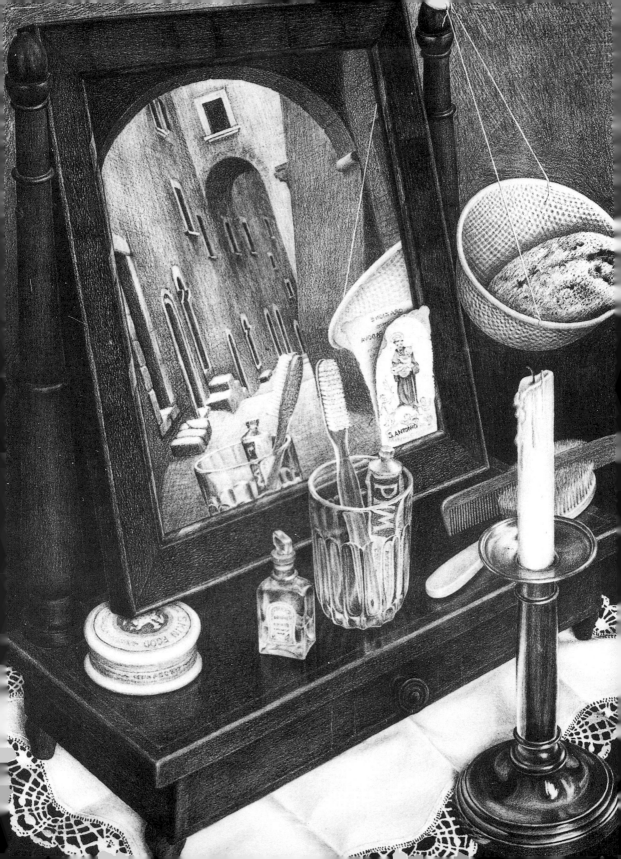

艾雪　以人形填充的紋樣
1920年　木刻版
370×427cm

艾雪　鏡前靜物
1934年　石版畫
39.3×28.5cm（左頁圖）

　　對於「原生」（primitive）問題之思考，在艾雪作品風格成形之初，佔有相當重要的啓示作品。艾雪在給朋友歐艾（Oey）的信中提到，曾在法國萊・埃濟（Les Eyzies）參觀一個名叫拉斯科（Lascaux）的山洞，自此而後這個問題便一直縈繞在他心中。拉斯科有時亦被稱作「史前之都」，在這裡有許多自二萬多年前留下的岩石壁畫，內容大部分畫的是各式各樣的動物，艾雪在看過這些壁畫後開始自我思索著：「這些看來栩栩如生的動物，彷彿訴說著時光過去未盡之語，使人猜測所謂的『史前』，真有如其名稱所帶給人的年代歷史感覺，以致與今日遙遠相隔嗎？在這時光洪流中不乏偉大的雕刻家，以更精準的手法展現著生活，他們沒有紙筆可以描繪，也沒有先進舒適的桌椅，甚至還得在長長彎彎的山洞岩壁上畫畫，要克服凹凸不平的山壁，更別提昏暗的燈光。但是有一點史前藝術家和我們一樣，那就是他們畫畫的意志與能力，不過比現代人更有過之的，是他們對於自然直接感受及接觸

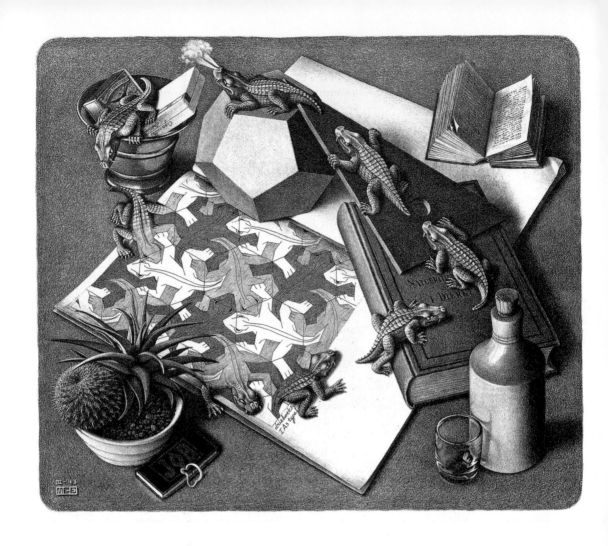

的能力，這是我們必須透過教育、文化系統才能習得的『知識』；造形藝術不像科學，或其他事物隨時代演進，遭遇到不同進化變動產生差異，因此這解釋了為什麼二萬多年前的繪畫展現在我們眼前時，我們仍舊會感到熟悉與感動！」

　　原生藝術家與自然的密切關係，使艾雪深受啟發與感動，而他也身體力行地在旅行途中或林間漫步時，將所見之自然或人文景觀感覺忠實地記錄下來，並進而以此為據發展出他最奇妙的平面藝術風格。

艾雪　**蜥蜴**
1943年　蝕刻版
33.3× 38.4cm

艾雪　**蚱蜢**
1935年　木刻畫
18.2×24.3cm
（右頁上圖）

艾雪　**馬賽克一號**
石版畫
平面的填充（右頁下圖）

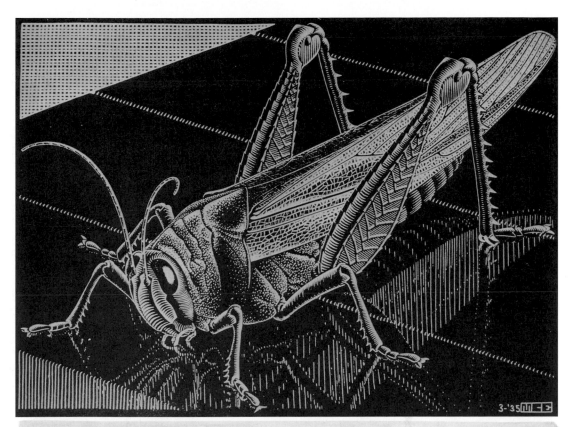

阿罕布拉宮之經驗與早期創作

　　一九二二年造訪西班牙格拉那達的阿罕布拉宮殿，對他來說
又是另一次奇特的經驗，阿拉伯摩爾人的東方文化「是奇異不過
的事，並且對我的裝飾藝術是有益處的，它們是如此的高尚與簡
單」！

　　對艾雪而言，西班牙阿罕布拉宮牆上及地上，訴說著摩爾人
那填滿平面的嵌瓷，以一種相似、互相連接的形體，一片接著一
片毫無縫隙的圖案，與其說他們是在描繪抽象幾何形體，不如說
他們意圖「創造」出一些可辨認的形體，這些西元八世紀的阿拉
伯回教徒，也許因為信仰之禁絕而不被允許畫出如動物或人的

圖見68、69頁

艾雪　**天堂**　1921年
木刻版　257×494cm

艾雪　**潔達·尤米克肖像**
1925年　木刻版
高286cm（右頁圖）

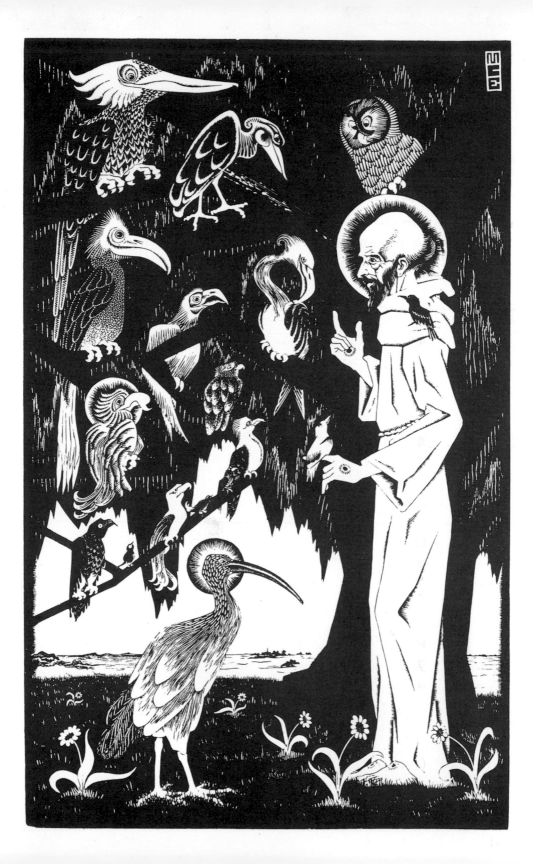

艾雪　聖法蘭西斯
1922年　木刻版
509×307cm
（左頁圖）

「生命有形體」，不過要艾雪在連續而重複的形狀間不做「生命形體聯想」的物形表現，簡直是不可能的事，因爲他所玩弄的，正是一種來自物理眞實與想像空間的交錯互動表現。而在色彩的對比上，摩爾人會在整片連接的牆磚中，以對比色彩之嵌瓷磚規律間隔。

離開西班牙之後，艾雪又直接前往義大利，這時的他情緒狀況是十分快樂的，此期間作的一些版畫也讓他的父母十分欣賞。而使他保持高漲情緒的主要因素是「努力的創作」，艾雪如此說。坐在大自然中體驗，帶給他的是平靜與謙卑，而且正如他一次觀察甲蟲的際遇，這次艾雪將他的注意力放在兩隻蜥蜴的相遇上：「公蜥蜴以牙齒咬住母蜥蜴，好像顯示著他對她的擁有，這在人類是不可能發生的。」這樣的觀察似乎讓人覺得他渴求愛的一種想像，這時的艾雪也開始留起鬍子，不久後他便在咖啡廳巧遇了未

圖見33頁

來的妻子潔達・尤米克（Jetta Umiker），訂婚之後的短暫相聚，隨著潔達家族的搬遷而中斷，緊接而來的是艾雪的第一次個展。

個展於一九二四年一月在荷蘭的向日葵畫廊（De Zonnebloem）舉行，當時多納（J. Dona）的評論文章是這麼寫的：「年輕清新的心靈表現，不過度的遵循自我的方式，反而有一種『德・巴薩』（De Bazel）作品的文化，簡潔有力直朝裝飾藝術而行。」至於〈聖法蘭西斯〉則被聯想到作家也是後來的朋友及合作夥伴瓦奇（Jan Walch）的戲劇「聖者的一生」。一九二四年，雖然潔達的父親是位堅決的無神論者，不過他們還是在維亞雷久（Viareggio）的一個羅馬天主教堂舉行結婚儀式。

在等待位於羅馬的新家落成期間，艾雪爲妻子作了木刻版肖

圖見37、38頁

像，以及維亞雷久當地的景色，接下來艾雪作了如〈創世第一天〉、〈創世第二天〉、〈創世第三天〉等以《聖經・創世紀》爲主題的一系列版畫與一些素描，後來都於羅馬木刻版畫家協會畫廊的聯展中展出。此次展出獲得很大的迴響，尤其是艾雪的〈創世第二天〉賣出了好幾刷，並得到荷蘭考古學家雷奧波德（H.M.R. Leopold）博士的好評。艾雪在荷蘭舉辦的展覽越來越

艾雪　**Vitorchiano nel Cimino** 1925　木刻版　390×570cm

多，有一次甚至還同時在五個不同地點展出，而且加入了數個藝
術家協會。在每年一次的聯展中艾雪總是有作品現身，雖然艾雪
的個人特質天分也隨之被發現，但是藝評對艾雪作品的評論大多
不脫「他將自己投身在純粹的技術上，……冷靜慎重的機械式刻
畫，……他似乎避開繪畫性的一種隨機感……」此類的看法。

　　〈空中的塔〉以及〈巴別塔〉的製作形式靈感來自於唸給兒子
聽的童話故事。關於〈巴別塔〉這件作品，艾雪後來在《艾雪的
平面作品》（The Graphic Work）一書中有進一步的解釋：「在一
個假設人們語言、種族有所分別的時期，參與建立巴別塔的人種
有黑有白，這項工作是在一種停滯不前的狀況下進行，因為他們
再也無法彼此溝通。……自上而下地展現這個塔，就好像是透過
鳥的眼睛展現其敏銳。這個人類常久以來的問題，不是過個十

圖見40、41頁

艾雪　**創世第一天**
1925年　木刻版
280×377cm
（右頁上圖）

艾雪　**創世第二天**
1925年　木刻版
279×374cm
（右頁下圖）

艾雪　**創世第三天**
1926年　木刻版
373×278cm

艾雪　**風景**　1929年
素描（右頁圖）

年、二十年就能自然化解的。」如果就此來看艾雪後來製作的
〈凹鏡與凸鏡〉，似乎多了一種「神話寓言」的隱喻，因為既下又
上的空間錯置，似乎也在闡述人類與生所俱有的「疑難」。

　　一九二八年艾雪在第一次造訪阿布魯齊（Abruzzi）途中，作
了一些以當地景色為主的木刻版畫。第二個孩子阿瑟（Auther）
也在十二月出生，這時懸掛在艾雪羅馬家中牆壁上的是〈沉沒的
教堂〉，從艾雪父親日記得知，它是受到德布西音樂的啟發，甚至

圖見42、43頁

圖見41頁

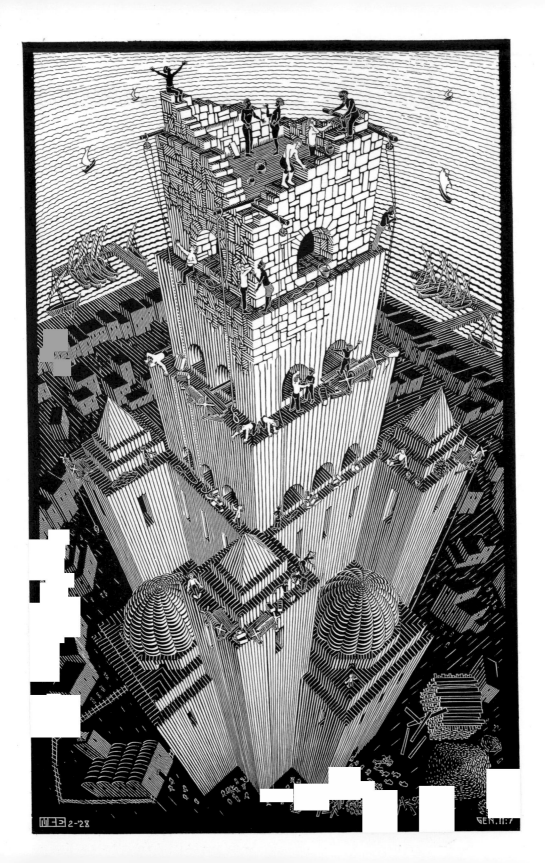

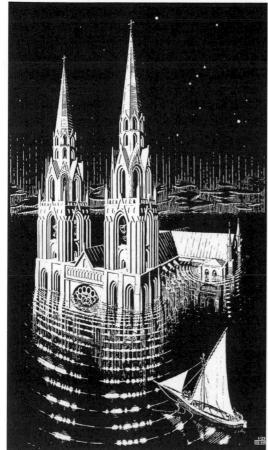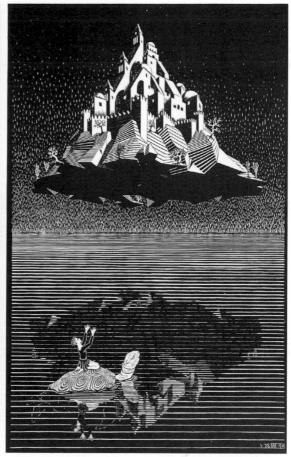

艾雪　**沉沒的教堂**　1929年　木刻版　721×476cm　艾雪　**空中的塔**　1928年　木刻版　624×388cm

圖見46頁

艾雪　**巴別塔**　1928年
木刻版　621×386cm
（左頁圖）

還以此為之命名，而演奏鋼琴家費雪（Fischer）也因此得到一
件。是年夏天，凱斯特來訪，看到艾雪前幾次旅行所作的素描，
發現艾雪用到一種有趣的技法。艾雪在塗佈版印油墨的厚紙上，
用小刀刮出不同層次的暗色調，這種技法看來特別適用於處理暗
面，於是凱斯特極力建議艾雪開始作些腐蝕版畫。在之前老師派
潤克（Dieperink）的幫助下，艾雪重溫了技法，並完成〈西米諾
地區之巴別比諾〉第一件蝕刻版畫。一九三〇年，艾雪拜訪卡拉
布里亞（Calabria），並刻意避開一般的大路，選擇小徑散步冥
想，一次一隻螳螂夾在艾雪的檔案夾中，並長時間保持一動也不
動的姿勢，艾雪索性將牠當模特兒畫了些素描，多年後這隻螳螂

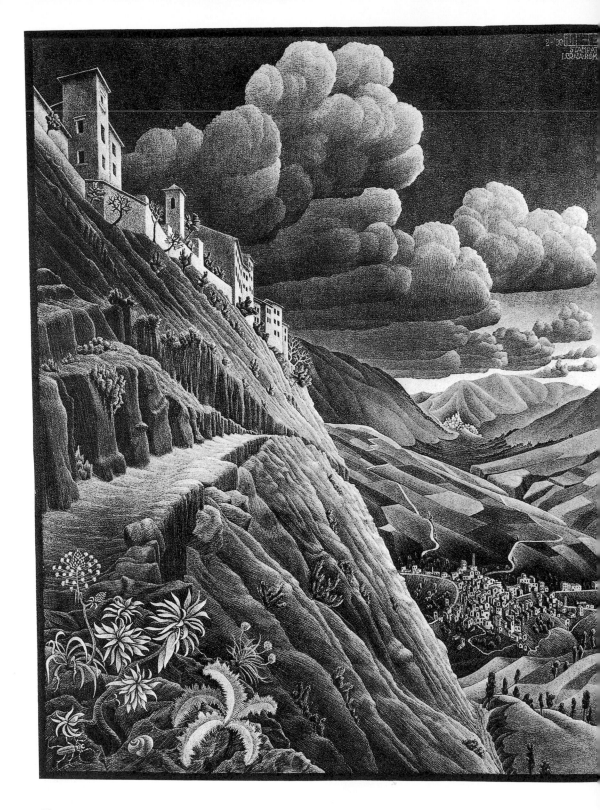

42

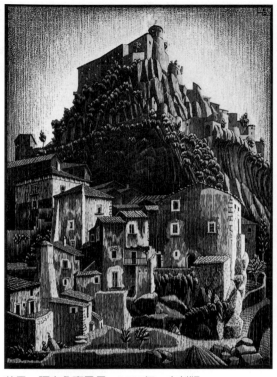

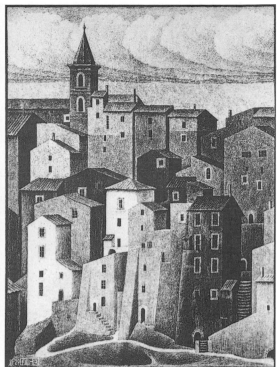

艾雪　**阿布魯齊風景**　1930年　木刻版
653×483cm（上圖）
艾雪　**阿布魯齊風景**　1929年　蝕刻版
268×196cm（右上圖）
艾雪　**阿布魯齊風景**　1930年　蝕刻版
627×431cm（右圖）

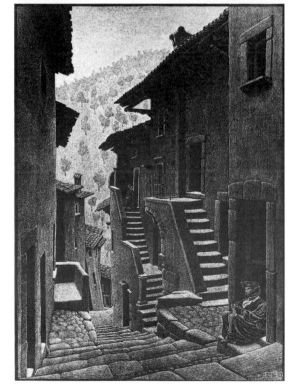

艾雪　**阿布魯齊風景**　1930年　蝕刻版
530×421cm（左頁圖）

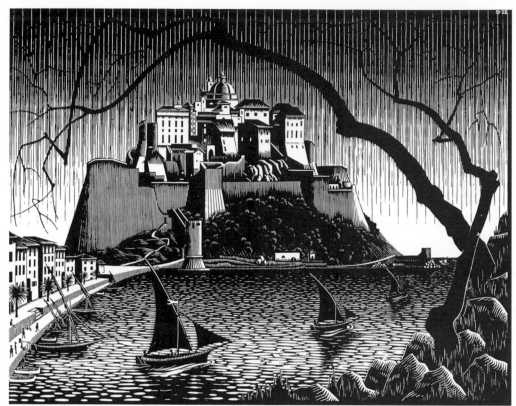

艾雪　**科西卡的城堡**　1928年　木刻版　710×577cm

在〈夢〉中找到適當的位置。

圖見137頁

　　一九三〇年這一年，艾雪被身體不適及久未賣出任何作品的焦慮所困擾，對自己作品的懷疑，也在藝術生涯中不時出現，然而歷史學家霍格衛爾夫（G.J. Hoogewerff）拜訪艾雪，並希望能與艾雪合作，配合他所創作的四行詩，以仿傚十七世紀人們常作的「浮雕裝飾」（Emblemata）形式，出版一本圖文並置的書籍。

圖見48～60頁

與這樣學識背景的人合作這樣的書，對艾雪來說是史無前例的！霍格衛爾夫提到艾雪的作品時說：「當人們看到『浮雕裝飾』免不了評斷艾雪是『理性的』，但在我的看法中，他的作品是思慮與真確精神性的一種表現。」

　　在美國的進展，相較之下似乎順利多了，事實上他的作品

艾雪
Bonifiacio Corsica
1928　木刻版
710×413cm
（右頁圖）

44

艾雪　**西米諾地區之巴別比諾**　1929年　蝕刻版　176×236cm

〈拉維羅的農莊〉在芝加哥藝術學院所辦的「當代版畫展：進展的 圖見65頁
世紀」（Contemporary Print: Century of Progress）展覽中，受頒第
三名獎並獲典藏，這是美國的美術館第一次收藏艾雪的作品。

　　艾雪的版畫適合印刷，所以一直都與出版有著密切關係，例
如〈飛機在被雪覆蓋的風景上空〉，看似奇特的版畫作品，是為
《基督教週刊》（Christian weekly）冬季號所作的封面，這本特刊
同時收錄了艾雪知名的〈白天與黑夜〉。當艾雪在歐洲旅行時到馬 圖見125頁
爾他島，畫了一座希臘廟宇的素描，據說這個廟宇原本是在希
臘，後來因為意外而倒塌毀壞，倒塌的遺跡被運到馬爾他島重
建，這張素描也成為艾雪第一件套色版畫的藍圖。

　　除了四處旅遊畫畫，為版畫尋找題材，艾雪對於動物主題的

艾雪　**卡拉布里亞地區之風景**　1930年　木刻、蝕刻版　約323×310cm

圖見62頁

興趣，使他自動物園管理昆蟲的人員那兒，尋求更專業的相關知識，並且因而得到一隻蜻蜓的標本，更替艾雪的〈蜻蜓〉增添了不少軼事趣味。定居瑞士期間，艾雪藉著偶爾返回荷蘭的期間，作了父親的肖像，並將這張蝕刻版畫交給家人收藏；在《艾雪的平面作品》一書中，艾雪從這樣的肖像製作中，體驗並發現了新的技術：「從爲一個人作肖像的觀點來看，所有『相似的』條件，都在印製的過程中失去，因爲這個『印出來』的像，充其量是原本影像的『鏡像』，因此就有了『相反印』的想法，也就是當直接自木版上印出的紙墨料未乾時，再自其上轉印一次，也就是兩次鏡像的執行。」這種做法，就是透過兩次的版印，以獲得與木版上影像左右相同的結果。

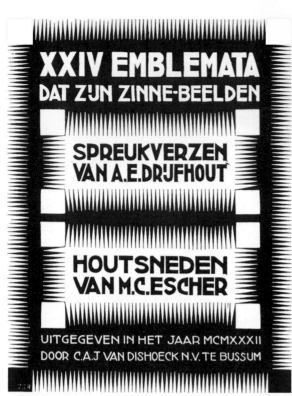

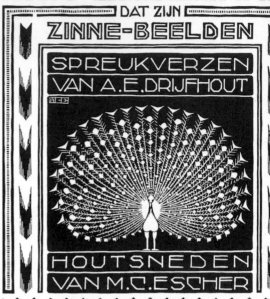

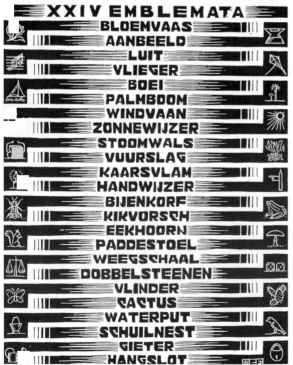

艾雪　與霍格衛爾夫合作的《廿四張浮雕裝飾》封面
木刻版　1932年　180×140cm（左上圖）

艾雪　與霍格衛爾夫合作的《廿四張浮雕裝飾》書名頁
木刻版　1931年　177×138cm（右上圖）

艾雪　與霍格衛爾夫合作的《廿四張浮雕裝飾》目錄頁
木刻版　1931年　180×140cm（左圖）

艾雪　與霍格衛爾夫合作的《廿四張浮雕裝飾》第一張
木刻版　1931年　180×140cm（右頁圖）

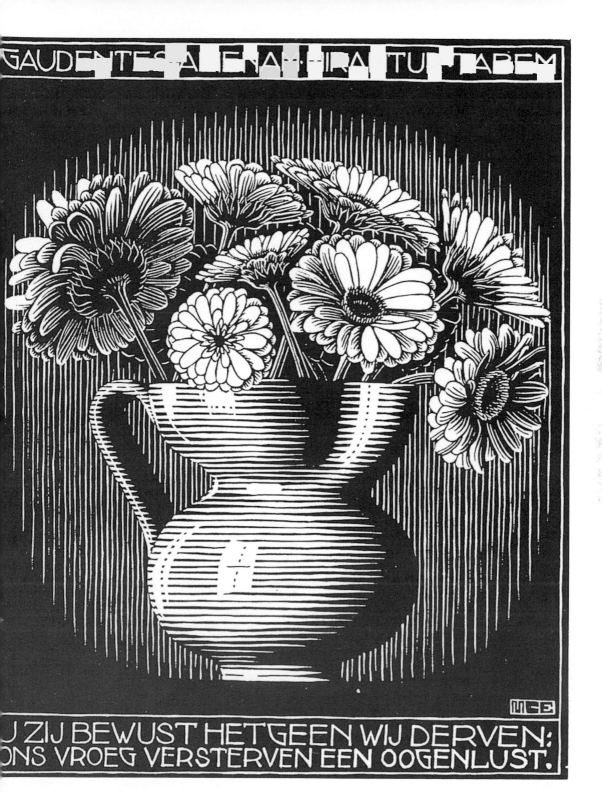

GAUDENTES·A····E·NA···RA··TU···ABEM

U ZIJ BEWUST HETGEEN WIJ DERVEN; ONS VROEG VERSTERVEN EEN OOGENLUST.

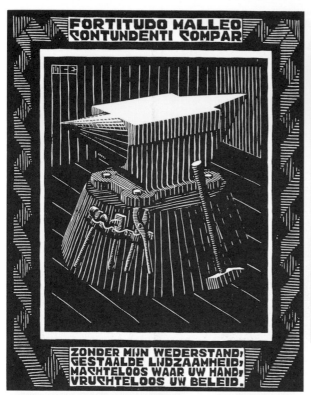

FORTITUDO MALLEO CONTUNDENTI COMPAR

ZONDER MIJN WEDERSTAND,
GESTAALDE LIJDZAAMHEID,
MACHTELOOS WAAR UW HAND,
VRUCHTELOOS UW BELEID.

MINIME OPPRESSAE CONQUIESCUNT VOCES

GIJ HUNKERT NAAR WAT VREUGD
EN NAAR VERSTOMD GEZANG?
DE ACCOORDEN UWER JEUGD
WEERKLINKEN EEUWEN LANG!

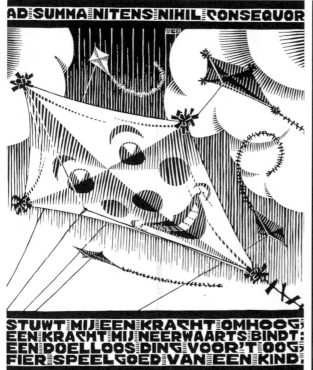

AD SUMMA NITENS NIHIL CONSEQUOR

STUWT MIJ EEN KRACHT OMHOOG,
EEN KRACHT MIJ NEERWAARTS BINDT;
EEN DOELLOOS DING VOOR 'T OOG,
FIER SPEELGOED VAN EEN KIND.

NE MISERE IN VADA IMPACTUS PEREAS

VOLHARDEND, MACHTELOOS
GETEISTERD DOOR DEN VLOED,
WEERSTREEF IK VRUCHTELOOS;—
ZOO BLIJFT UW VAART BEHOED.

艾雪　與霍格衛爾夫合作的《廿四張浮雕裝飾》
第二張　木刻版　1931年　各180×140cm
（左頁左上圖）

艾雪　與霍格衛爾夫合作的《廿四張浮雕裝飾》
第三張　木刻版　1931年　各180×140cm
（左頁右上圖）

艾雪　與霍格衛爾夫合作的《廿四張浮雕裝飾》
第四張　木刻版　1931年　各180×140cm
（左頁左下圖）

艾雪　與霍格衛爾夫合作的《廿四張浮雕裝飾》
第五張　木刻版　1931年　各180×140cm
（左頁右下圖）

艾雪　與霍格衛爾夫合作的《廿四張浮雕裝飾》
第六張　木刻版　1931年　各180×140cm
（上圖）

艾雪　與霍格衛爾夫合作的《廿四張浮雕裝飾》
第七張　木刻版　1931年　各180×140cm
（右圖）

艾雪　與霍格衛爾夫合作的《廿四張浮雕裝飾》
第八張　木刻版　1931年　180×140cm
（左圖）
艾雪　與霍格衛爾夫合作的《廿四張浮雕裝飾》
第九張　木刻版　1931年　180×140cm
（左下圖）

艾雪　與霍格衛爾夫合作的《廿四張浮雕裝飾》
第十張　木刻版　1931年　180×140cm
（右頁左上圖）
艾雪　與霍格衛爾夫合作的《廿四張浮雕裝飾》
第十一張　木刻版　1931年　180×140cm
（右頁右上圖）
艾雪　與霍格衛爾夫合作的《廿四張浮雕裝飾》
第十二張　木刻版　1931年　180×140cm
（右頁左下圖）
艾雪　與霍格衛爾夫合作的《廿四張浮雕裝飾》
第十三張　木刻版　1931年　180×140cm
（右頁右下圖）

cute me, et eversione tenus, percute!

endig ben ik hard en koud,
r is in mij geen gloed noch vier,
h slaat mij 't lot, zoo men i gvoud
ten de gensters ginds en hier.

Vivo! Anima trepidans in me absumitur.

Ik ben mij zelf: een licht. Gij vindt
in mij uw eigen lot bepaald.
Blijf aldus niet voor't wezen blind,
dat in mijn schijn U tegenstraalt.

Omnes praeter unam praeclusae.

Bedachtzaam, -achteloos, -
neem vrij uw weg : U werd,
welk pad ge straks verkoos,
elk ander pad versperd.

IN ADVERSIS SEDULITAS INEPTA

BEDRIJVIGHEID GETROOST,
ARBEIDZAAM, ONVERPOOSD,
MITS HET GEWELD VAN'T ZWERK
NIET WOEDT OVER ONS WERK.

DE KWAKERSCHAAR DOORRIJT
DEN ZOMERNACHT OM 'T ZEERST;
TOCH WELFT DE STILTE WIJD,
ROERLOOS, - EN OVERHEERSCHT.

silva motum arcano continens silet

Het kraakt: er raakt
iets los in 't bosch; —
het rept, dan staat
het woud weer stil, in stilte.

Dissolutionis ex humore speciose praefloresco

Wasdom van geheimenis,
nabloei van de nacht,
voos is mijn verrijzenis:
een verwezen pracht.

艾雪　與霍格衛爾夫合作的《廿四張浮雕裝飾》
第十四張　木刻版　1931年　各180×140cm
（左頁圖）

艾雪　與霍格衛爾夫合作的《廿四張浮雕裝飾》
第十五張　木刻版　1931年　各180×140cm
（右上圖）

艾雪　與霍格衛爾夫合作的《廿四張浮雕裝飾》
第十六張　木刻版　1931年　各180×140cm
（右圖）

ARBITRIUM PARI MOMENTO TEMPERANS

VERWILDERING ONTSTAAT,
WAAR IK GEEN VREDE STICHT;
HOE VOND DE WERELD BAAT,
HIELD IK GEEN EVENWICHT!

NEMINEM NISI STULTUM SUBMITTIM

ONS SCHONK MEN 'T VOOS GEZA'
DE WILLEKEUR VAN 'T LOT
TE RICHTEN BIJ BEJAG,
TE STIEREN TOT EEN SPOT;

EX MORSU TORMENTI CRETUS MORDENS

UIT DROEVEN DORREN GROND
GEPIJNIGD EN VERSCHROEID,
HOE KAN WANNEER IK WOND,
MIJN BITSHEID ZIJN VERFOEID?

艾雪　與霍格衛爾夫合作的《廿四張浮雕裝飾》
第十七張　木刻版　1931年　各180×140cm
（左上圖）

艾雪　與霍格衛爾夫合作的《廿四張浮雕裝飾》
第十八張　木刻版　1931年　各180×140cm
（右上圖）

艾雪　與霍格衛爾夫合作的《廿四張浮雕裝飾》
第十九張　木刻版　1931年　各180×140cm
（左圖）

艾雪　與霍格衛爾夫合作的《廿四張浮雕裝飾》
第廿張　木刻版　1931年　各180×140cm
（右頁圖）

signum immortalitatis fragile admodum

Zwenkend over de bloemen,
bijster van een plicht,
is mijn broosheid te roemen,
die uw broosheid richt.

艾雪　與霍格衛爾夫合作的《廿四張浮雕裝飾》
第廿一張　木刻版　1931年　各180×140cm
（上圖）

艾雪　與霍格衛爾夫合作的《廿四張浮雕裝飾》
第廿二張　木刻版　1931年　各180×140cm
（左圖）

艾雪　與霍格衛爾夫合作的《廿四張浮雕裝飾》
第廿三張　木刻版　1931年　各180×140cm
（右頁圖）

opiam non abunde
edundans effundo

Een lafenis verstrekt
met mate,—op haar tijd,
het leven kweekt, en rekt;
één regendrop verblijdt.

艾雪　與霍格衛爾夫合作的《廿四張
浮雕裝飾》第廿四張　木刻版
1931年　180×140cm（上圖）
艾雪　與霍格衛爾夫合作的《廿四張
浮雕裝飾》版權頁　木刻版
1931年　45×60cm（左圖）

圖見63頁
圖見63頁

　　在適應瑞士寧靜的生活過程中，艾雪將自己完全投入工作中，完成同樣以兩次轉印手法表現焊接工作的〈艾雪堂兄肖像〉，送給了他的堂兄弟，以及表現崩塌的廟、仿波希的〈地獄〉等作品。專心工作了一段時間後，艾雪又興起了前往歐洲南部旅行的計畫。這次的旅行，使艾雪在往西班牙瓦倫西亞的船上畫了不少素描，而使他逗留最久，並在他作品中產生重大轉變的，是再度前往的格瑞拉達阿罕布拉宮，此建築紋樣及嵌瓷花樣，以及清眞寺的柱林景觀，都給予艾雪新的啓發。因此，當艾雪來到法國馬

圖見97頁

賽時，在〈靜物與街道〉中展現了新的構圖方式，他自己說到：「我發現一個奇特有趣的老街，在高的建築中間，我選擇自一個商店的一樓處描繪。」

圖見99、159頁

　　一九五四年艾雪只作了〈菱形體小行星〉、〈相互交錯的平面〉兩張版畫，作品產量雖少，但卻是向外推廣作品並聲譽鵲起的重要而忙碌的一年。九月受「阿姆斯特丹國際數學會議」之邀請，在阿姆斯特丹市立美術館舉行個展，因此結識任教加拿大多倫多大學的教授考思特（H.S.M. Coxeter），他對艾雪的作品表現了極大的興趣，身爲艾雪摯友的他，也在西元二○○○年時發表了一場關於艾雪作品的重要演講。這項展覽與第一次在美國的個展一樣重要，也引起廣泛的注意。事實上，在美國的展覽是由奧哲吉（Charles Alldredge）一手包辦，他幾乎像是個「不支薪」的經紀人，打理著艾雪在美國的所有展覽事宜。

　　「海」的主題常常出現在艾雪一九三四年以前的版畫中，而他一生中的幾次轉折，也都是在航行旅遊之後發生。例如一九二二年艾雪第一次航行到義大利並定居於該地一段時間，並在瑞士、比利時轉向生命另一關鍵，接下來則是西班牙之旅的啓發，最後甚至到美國、加拿大擴展作品的能見度，都是在遠航後所發生的。就像一部童話故事，所有的事情似乎隨著旅行轉移地點而發生不同變化，艾雪將觀察與想像結合的創見，像是將自身體驗轉藉在眞實與非眞之間的灰色地帶，其所代表的是虛與實，人與自然分界未定時的「狀態」。

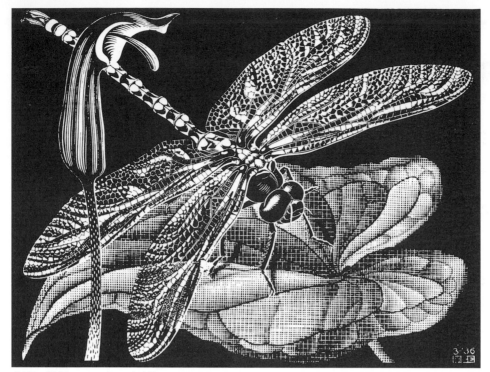

艾雪　**蜻蜓**　1936年　木刻版　210×280cm

創作的轉折點

　　一九三七年可說是決定艾雪作品風格的重要時期，前半年艾雪的作品還是以風景爲主要導向，後半年開始便顯著地受到數學興趣的影響。不論是從主題或內容表現來看，都大大擴展了一般圖像所能承載的可能向度，例如在平面的版畫表現中，艾雪融入了如鏡像、規則的多面體、螺旋、數學中的元素，以及建築和動物等等的主題。此外，除了主題之外，在內容部分，艾雪所思考的中心也不脫以下這些重點：規則的立體物件、規則劃分的平面、透視、變形與循環、追求永恆、平面與三度空間表現眞實之間的衝突、多重世界的穿插與相對性等等。

　　這些改變自艾雪從歐洲南部旅行回來之後，轉向一個全新進程，也是廣爲人知的「艾雪式版畫」的開始。現在盤繞在艾雪心

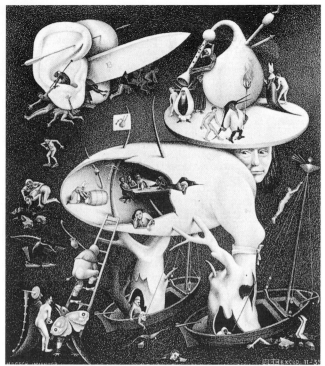

艾雪　**艾雪堂兄肖像**
1935年　蝕刻版
262×208cm（左圖）

艾雪　**仿波希〈地獄〉所
作的作品**　1935年
蝕刻版　251×214cm
（右圖）

圖見100頁

圖見101頁

中的已不再是構圖或觀察表現，現在他所想的是「平面中的規律分割，無限的空間，空間中的環狀及螺旋、鏡像、倒錯、多面體，相關性以及在平面及立體之間的衝突，更有不可能的結構等」。相較於此時的改變，艾雪以前所作的種種，似乎都只是在做手上功夫的練習，真正令人興奮的冒險正展開。如果我們對他的作品稍做回顧，其實不難看出他早先便已經存在的新風格影子。

　　當艾雪在爲搬到布魯塞爾做準備時，作了〈變形一〉並寄給父親，期待聽到父親對此作的一些不同回應，果然父親回以「謎樣的木刻」，而艾雪自己則表示「這種對於『填充平面的紋樣』（plane-filling motifs），爲平面中研究規律分割帶領出一種自動性的結構，它表現了一種創建，一個循環或形變。」〈建立〉就是在這種想法下完整體現出來的結果，但是艾雪似乎並不十分滿意，因爲他認爲畫面中物像的運動「太不自由了」！不間斷的持續研

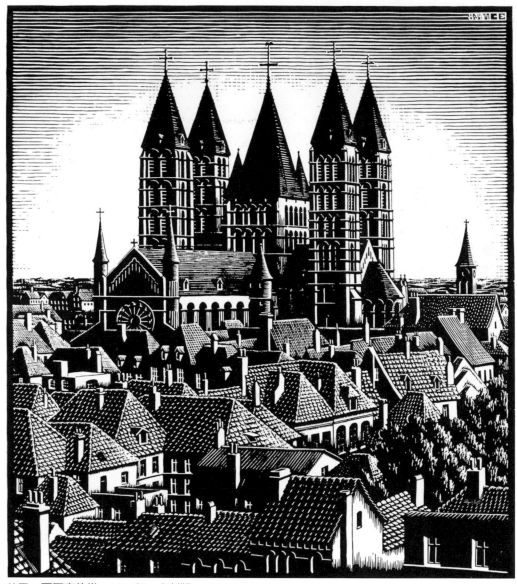

艾雪　**圖爾奈教堂**　1934年　木刻版　409×364cm

究，使艾雪於一九三八年完成了著名的〈白天與黑夜〉，以及幾張
表現精彩的木刻版畫〈循環〉、〈天空與水〉、〈道菲：到Oude
Kerk的入口〉，也因六月父親的去世，艾雪藉著素描再次回顧了之
前再現的風格。

圖見125頁

圖見104～106頁

艾雪 **拉維羅的農莊** 1931年 素描

艾雪　阿特拉尼風景　1931年　素描

CORTE
23-5-'33

艾雪　科西卡，科特　1933年　素描

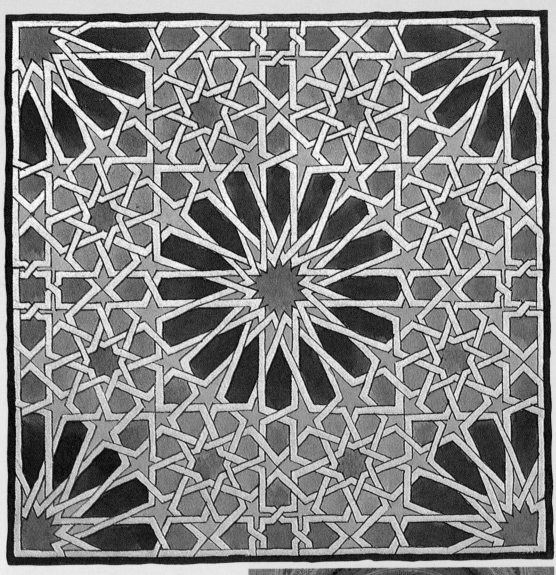

艾雪　**模擬阿罕布拉宮紋樣的素描**　1922年

格拉那達阿罕布拉宮殿的獅子宮是14世紀後半
期建造的王室居住空間（右圖）

艾雪　**阿罕布拉宮的瓷磚**　素描　1936年
（右頁圖）

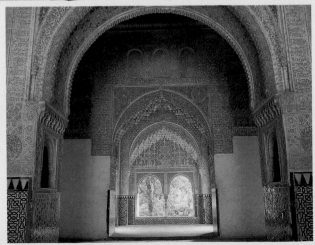

艾雪　對稱作品廿一　1938年　墨汁、鉛筆、水彩　33×24cm（左圖）
艾雪　對稱作品七十二　1948年　鉛筆、彩色筆　26.6×20cm（右圖）

艾雪　變形二（局部）　1939-1940年　木刻版印（全圖在102頁）
艾雪　早期所作的對稱作品之一　1936年（左頁圖）

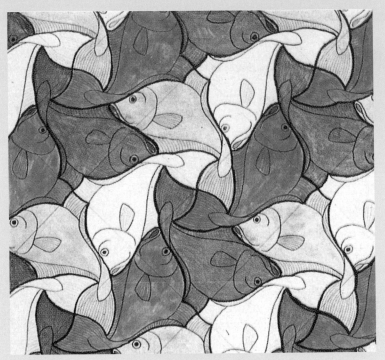

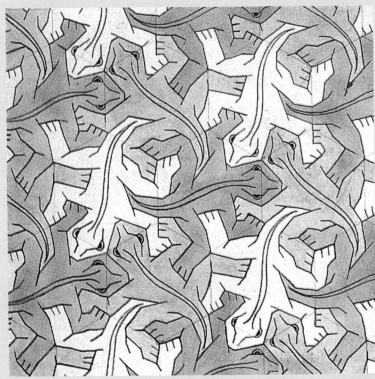

艾雪　**對稱作品廿**
1938年　墨汁、鉛筆、水彩
22.8×23cm（上圖）

艾雪　**對稱作品廿五**
1939年　墨汁、鉛筆、水彩
24.3×24.3cm（左圖）

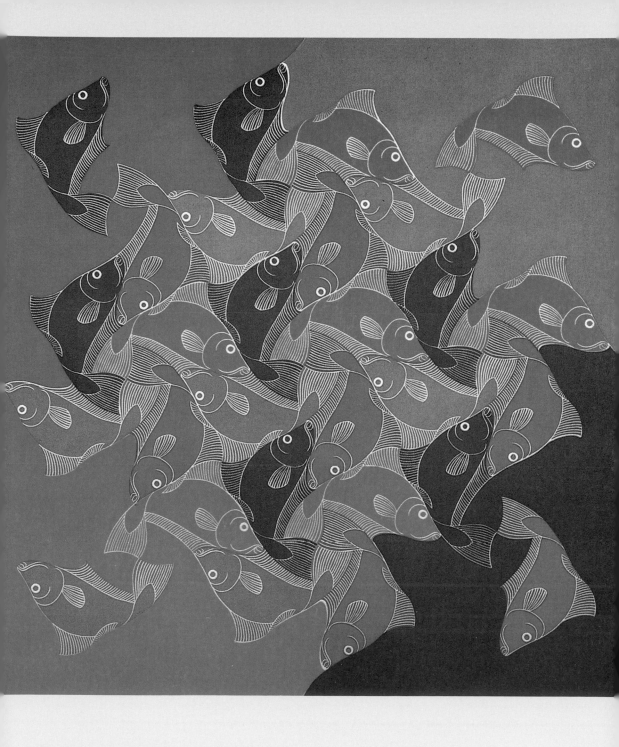

艾雪　**魚**　在壓縮板上的刻版　1942年

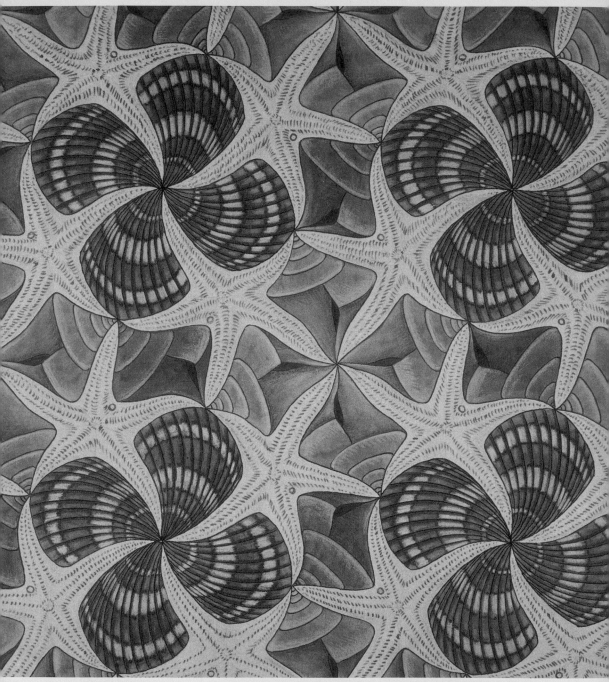

艾雪　**對稱素描四十二**　1941年　印第安墨、彩色墨、彩色鉛筆、水彩　24.1×24.1cm

艾雪　**對稱水彩畫五十五**　1942年（右頁上圖）
艾雪　**對稱作品五十六**　1942年　墨汁、彩色鉛筆、水彩　21×21cm（右頁下圖）

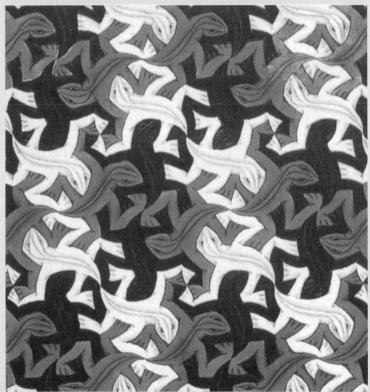

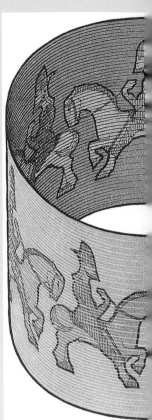

艾雪　對稱作品六十六　1945年　墨汁、水彩　17.5×27.9cm

艾雪　對稱作品六十七　1946年　墨汁、彩色鉛筆、水彩　21.3×21.3cm

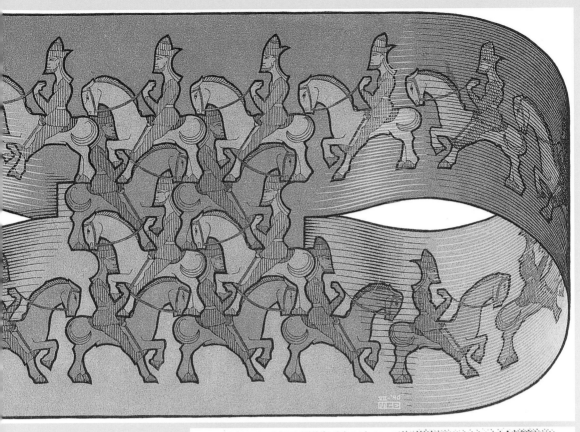

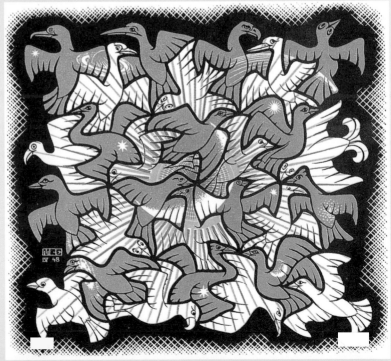

艾雪　騎士　1946年
木刻版　23.8×44.7cm
（上圖）

艾雪　日與月　1948年
木刻版（右圖）

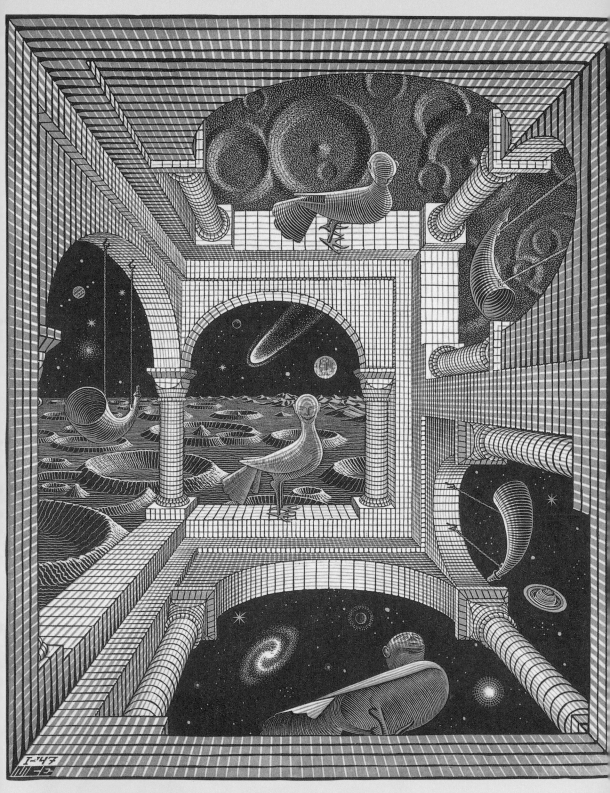

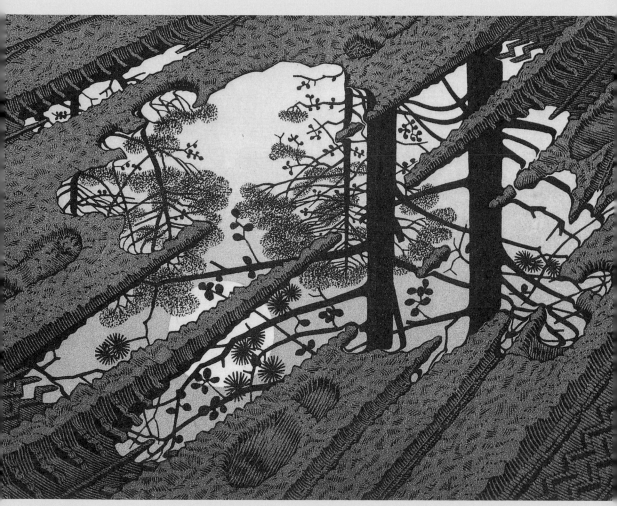

艾雪　**水坑**　1952年　木刻版　24×62.2cm

艾雪　**另一個世界**　1947年　木刻版　31.7×26cm（左頁圖）

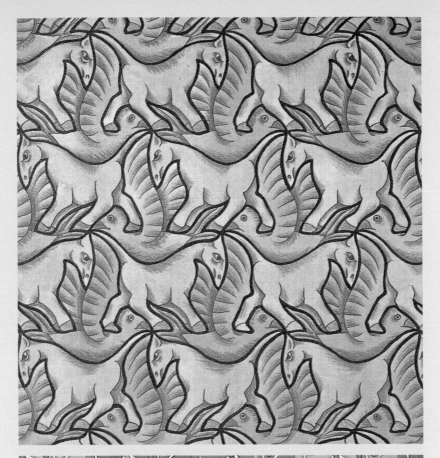

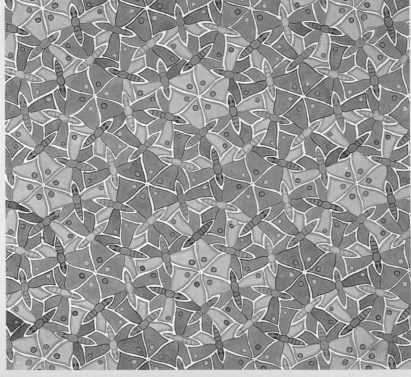

艾雪　**對稱水彩畫七十六**
1949年（上圖）

艾雪　**對稱水彩畫七十九**
1950年（下圖）

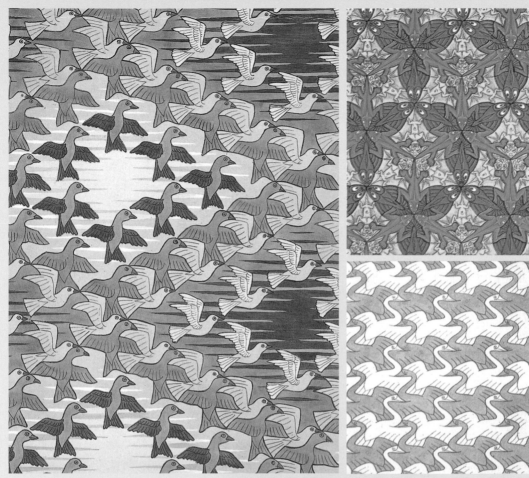

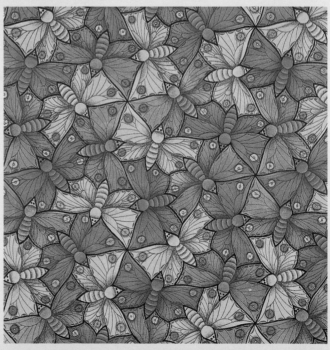

艾雪　房間裡的鳥

艾雪　**對稱作品八十五**
1952年　墨汁、鉛筆、水彩
30.4×22.8cm（右上圖）

艾雪　**對稱作品九十六**
1955年　墨水、水彩　20.3×20.3cm
（右中圖）

艾雪　**對稱水彩畫七十**
1948年　（右圖）

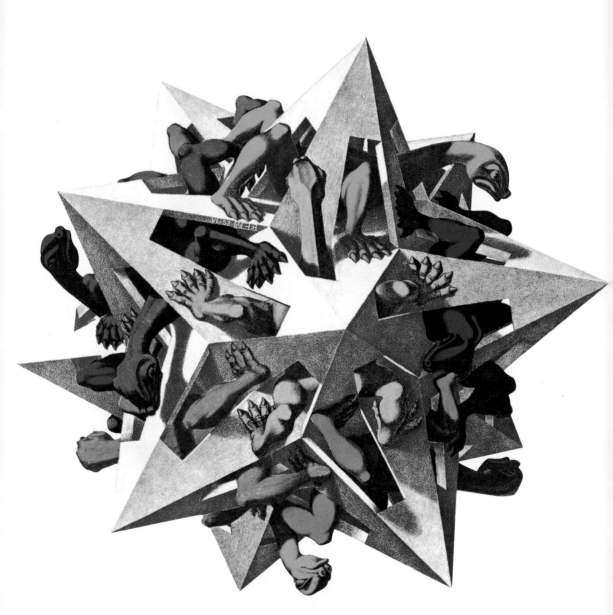

重力　1952年　蝕刻　29.9×29.9cm

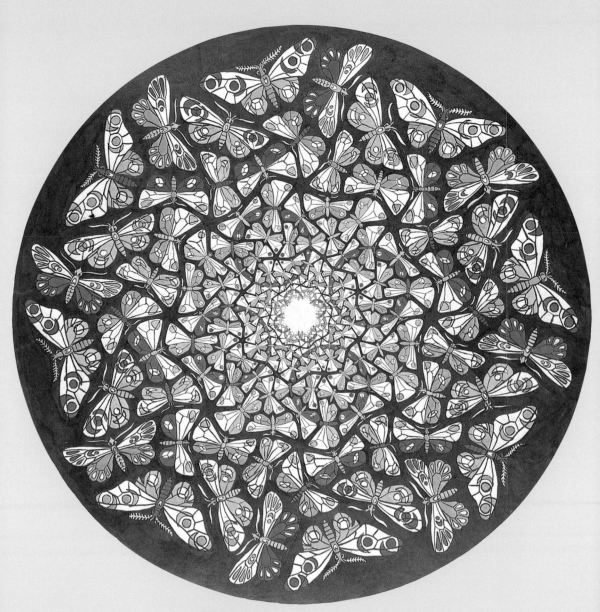

艾雪　**蝴蝶彩色素描**　1951年　蝕刻　直徑41.6cm

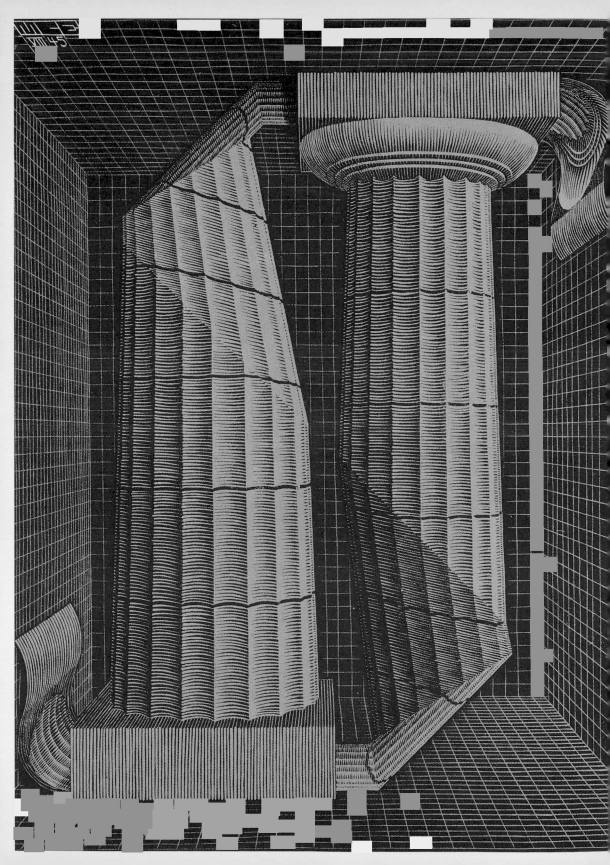

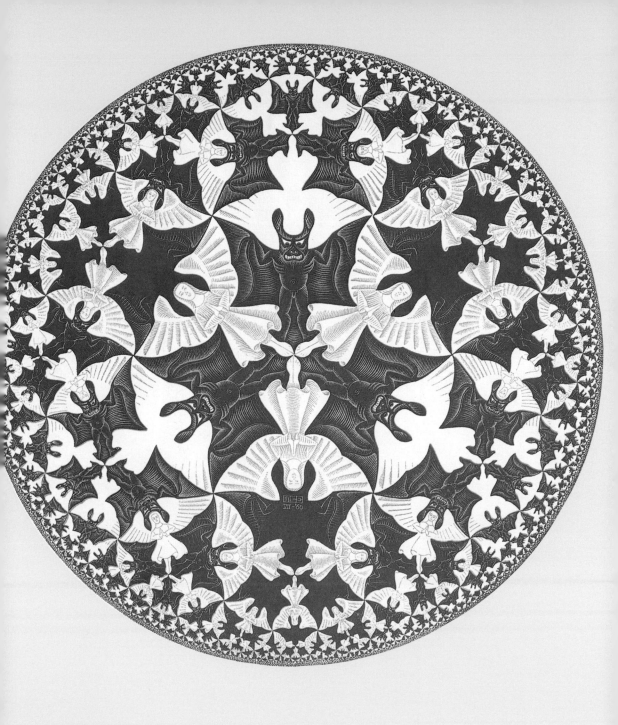

艾雪　**圓形的界線四**　1960年　木刻版　直徑約41.4cm（上圖）
艾雪　**希臘柱頭**　1954年　木刻版　32×24cm　（左頁圖）
以希臘多立克（Doric）式的石柱為主題，靠著背景空間的格子，兩張印成的石柱紙，給人立體的厚重感，從平面中創造立體的視覺印象。

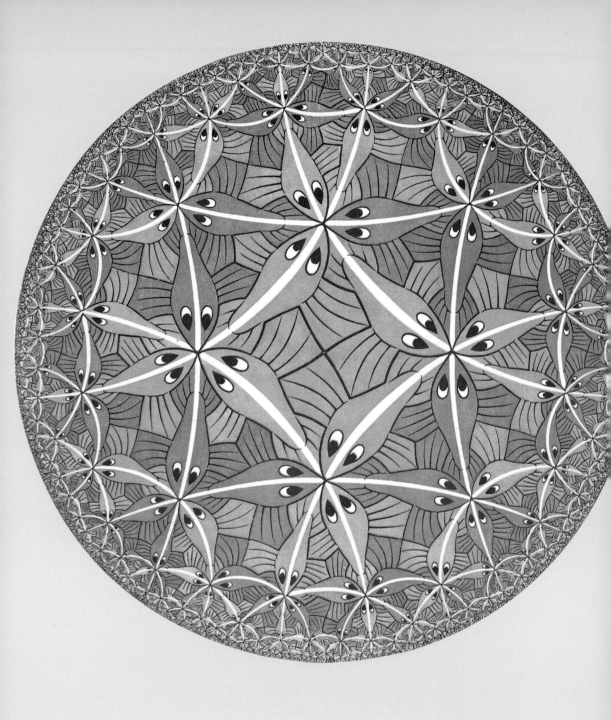

艾雪　**循環的限制三**　1959年　木刻版　直徑約41.6cm（上圖）
艾雪　**深度**　1955年　木刻版　32×22.8cm（右頁圖）

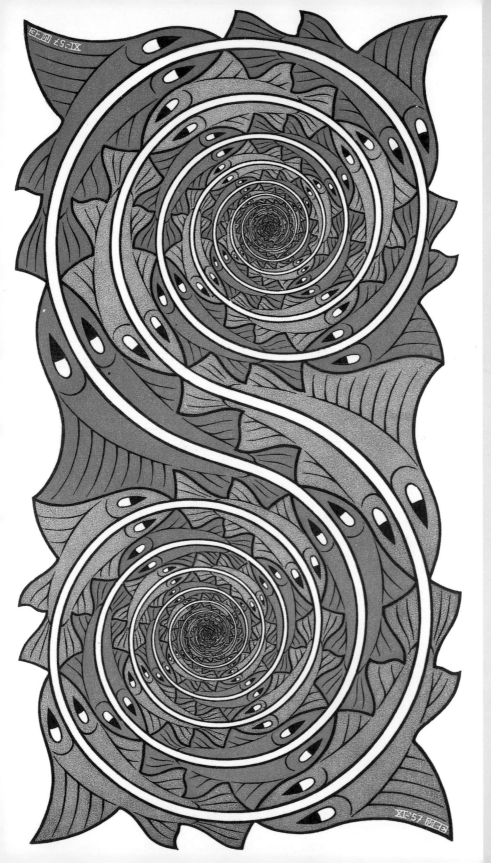

艾雪　漩渦
1957年　木刻版
43.6×23cm

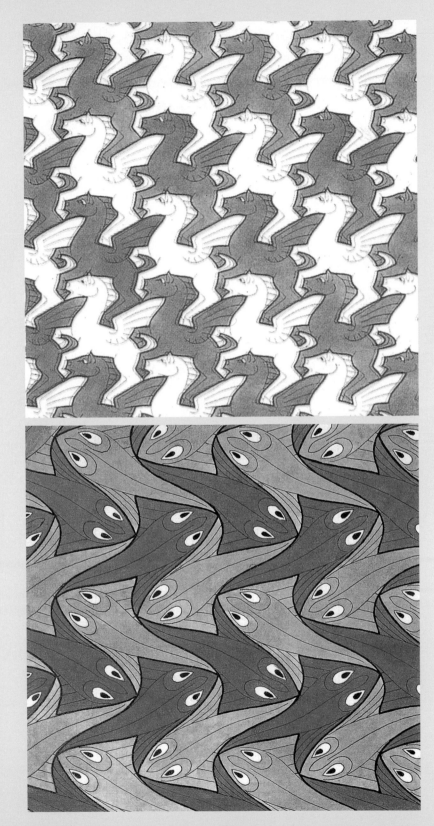

艾雪　**對稱作品一○五**
1959年
鉛筆、墨汁、水彩
20.3×20.3cm（上圖）

艾雪　**對稱水彩畫一○七**
1960年（下圖）

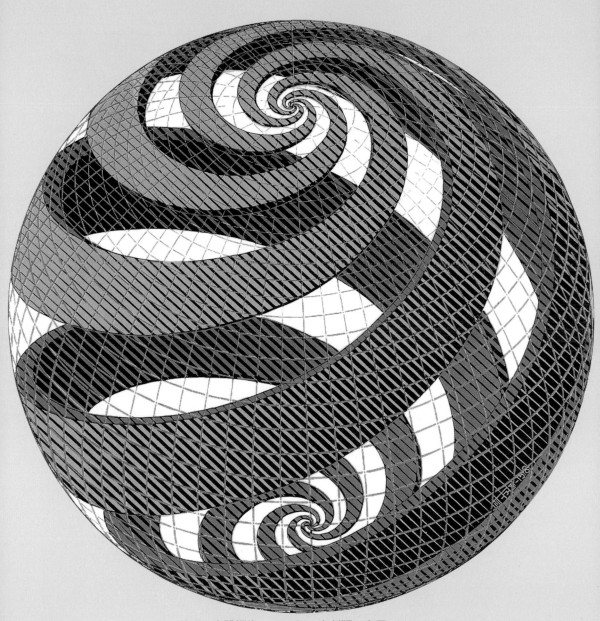

艾雪　立體螺旋　1958年　木刻版　直徑32cm

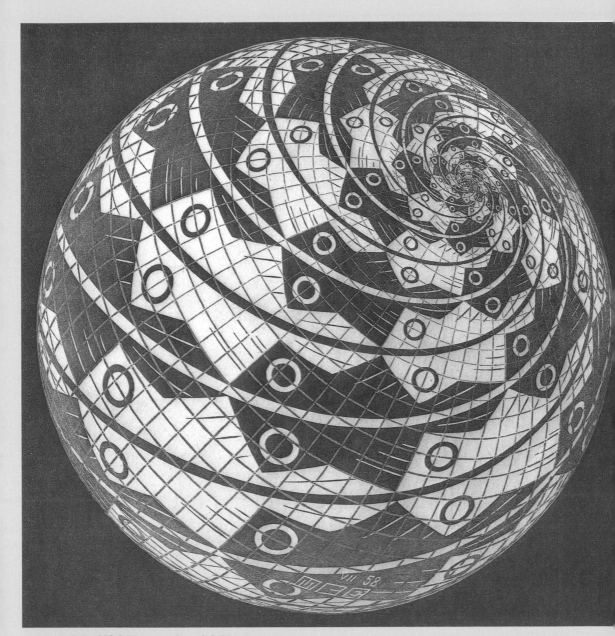

艾雪　**有魚的球體表面**　1958年　木刻版　34.2×34.2cm

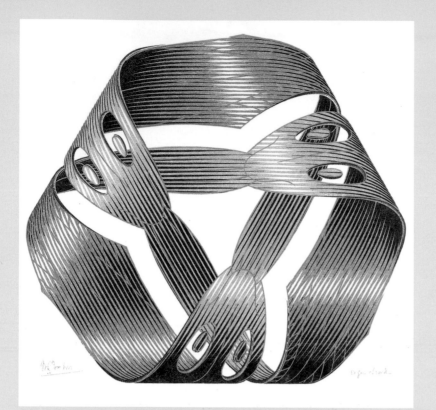

艾雪　梅氏圈一　1961年
油地氈版、木刻版
34.5×23.6cm（上圖）

艾雪　對稱水彩畫一一八
1963年（左圖）

艾雪　**方形的界線**　1964年　木刻版　33.7×33.7cm

艾雪　梅氏圈二　1963年
木刻版　45.4×21cm

艾雪　結　1965年　木刻版　43×32cm

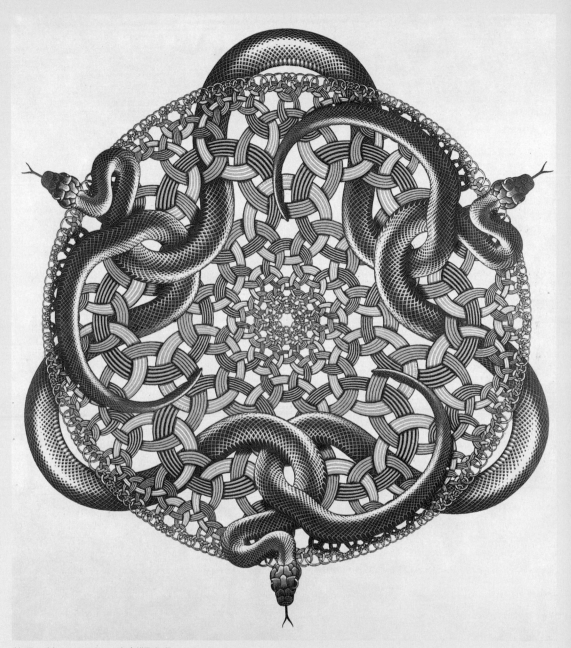

艾雪　**蛇**　1969年　木刻版套色　498×447cm

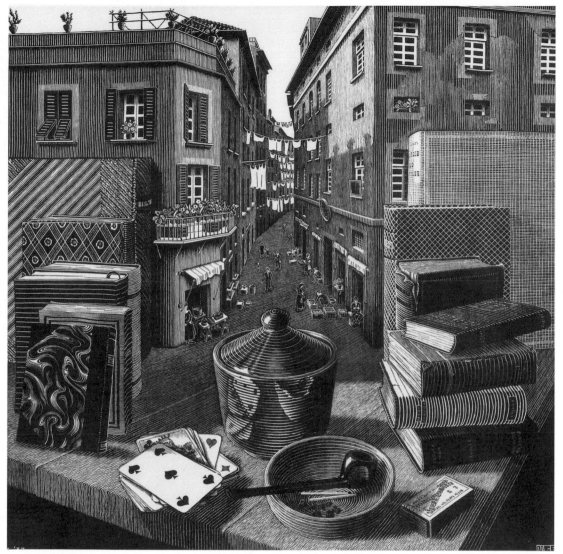

艾雪　**靜物與街道**　1937年　木刻版　487×490cm

　　一九三九年起，艾雪花了一整年持續在「變形二」系列作品之製作上，這是他作品表現的一個高峰，我們從中看到規則分割形成一個連續的「圖案故事」之過程，自變形以及一些相關的想法，連結旅居義大利的回憶及一些以棋盤代表的瑞士生活印象，最後以可辨別為最先出現之圖式，完成這一整個循環。

艾雪　**安科那**　1936年　木刻版　310×240cm
（上圖）
艾雪　**馬賽**　1936年　木刻版　305×240cm
（下圖）

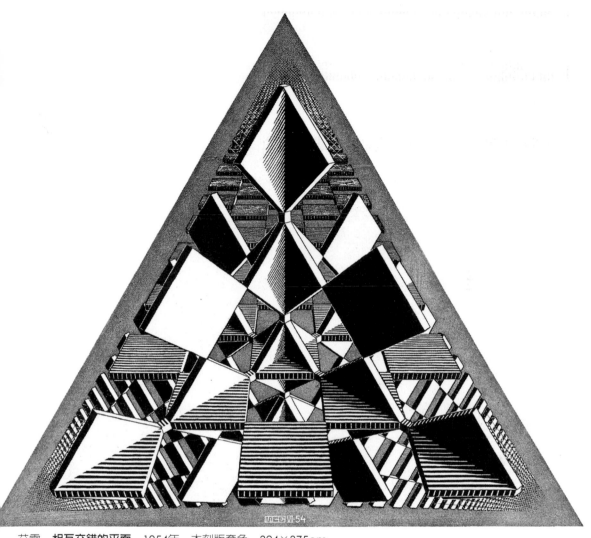

艾雪　**相互交錯的平面**　1954年　木刻版套色　324×375cm

　　　　在屬於艾雪所獨創的主題「轉換」系列中，他藉由改變構圖
尺幅的方式，將圖案置於橫幅寬度的特性當中，以與其他作品區
分出另一種完全不同的表現。他認為，如此的尺幅能夠更有效地
達到他所要詮釋的變形歷程，這些作品寬達六英呎，所以光是在
圖見102～103頁製作版畫時就需要投入極大的心力來完成。〈變形二〉即是一幅
必須將作品分割成六個部分才能介紹完整的巨大作品。此作最左

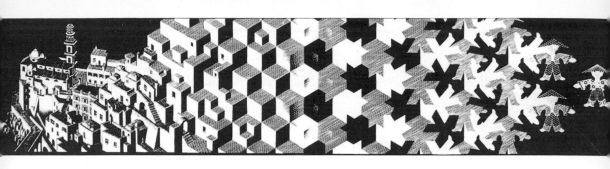

的部分我們可以看到「變形」一字，當它慢慢地往右移動時，出現了兩種方向的字形，分別從垂直和水平方向交錯進行，有時當文字互相交疊在一個點上時，艾雪必須要考慮到兩種方位字數的合理意義性，所以「Ｍ」和「Ｏ」兩個字母就成爲重複元素的代表。在最右方，我們見到文字變形爲黑白相間的棋盤狀方格，方格逐漸變化成爲黑白交錯的蜥蜴形，接著，另外一次的轉變，使六邊形蜂巢和蜜蜂轉接相生，而位於中間位置的「轉變中介」，艾雪以綠色調來突顯變化的視覺效果；自蜂巢破蛹而出的蜜蜂，漸漸變化爲魚、鳥，而後再回歸於幾何圖形。雖然我們是透過由左至右的順序進行描述，但是我們可以由艾雪以往滑動反射作品的變化規則中發現，變化的觀察其實往往是左右同時進行的！所以，如果我們從右至左的相反順序觀看這件作品，也同樣能有令人驚豔的發現。

　　抽象化的立方格被艾雪堆疊發展出城堡的具體描繪，在城堡接鄰水邊之處，艾雪卻又開始把城堡透過水的緩衝，變成西洋棋的格子，並配合還原成在最左方起始的變形文字，做爲暗示「開始」的「結束」，一種循環。綜觀這件作品，可以感受到艾雪之前嘗試的其他技巧所作的系列總結，換言之，這件作品表現的是艾雪掌握創發的造形原則，並利用一種線性時間的概念串置起來，達到統合的巨觀和壯闊。

　　第二次世界大戰德國納粹入侵荷蘭，奪走了艾雪的藝術導師梅斯基塔的生命，不過艾雪卻很幸運地幾乎沒有受到戰爭任何的影響而持續創作。一九四五年，他參加一個由拒絕德軍公辦展覽

艾雪　**變形一**　1937年
195×908cm

艾雪　**建立**　1937年
木刻版　437×446cm
（右頁圖）

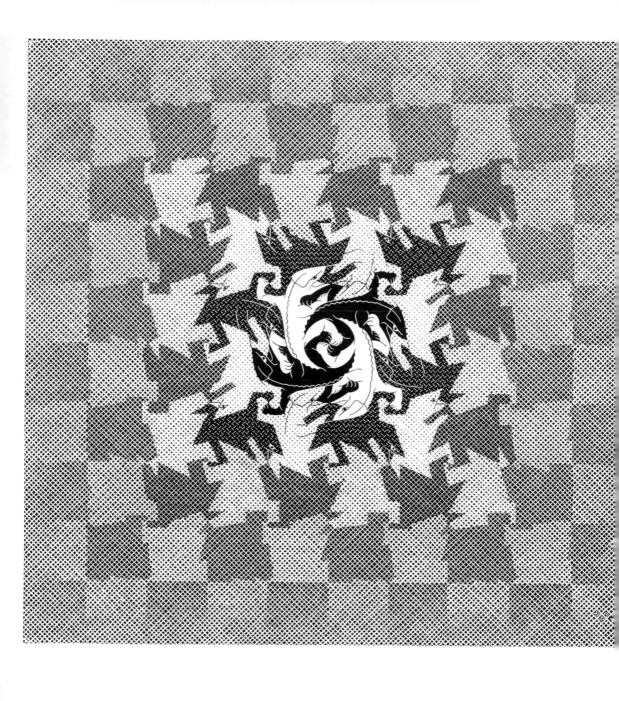

圖見110頁　的藝術家所舉辦的聯展，並積極地為老師籌辦回顧展。艾雪的新
作再次地受到歡迎，收藏者絡繹不絕，〈上與下〉以兩種不同角
度觀察，構成一棟房的第三層部分，便是在這樣的時代背景下完
成。另一方面，基於美柔汀技法（mezzotint）在處理亮暗色調所

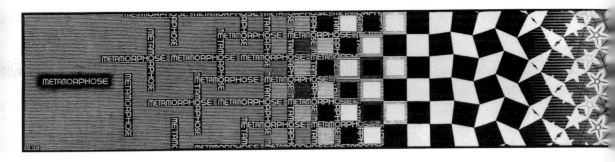

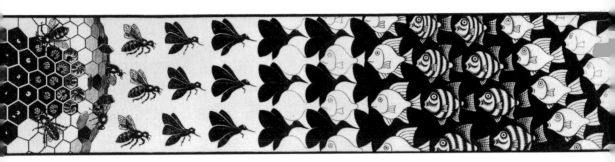

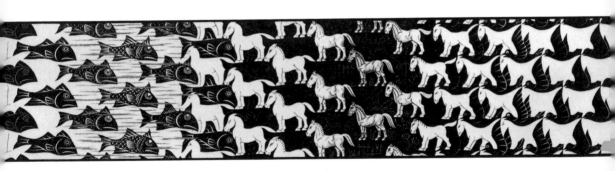

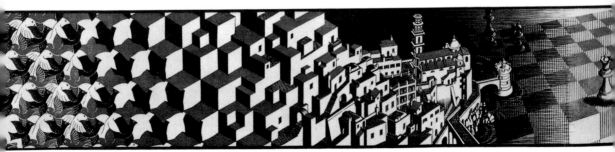

艾雪　變形二　1939～1940年　以20塊木刻版印製成　192×3895cm（跨頁圖）

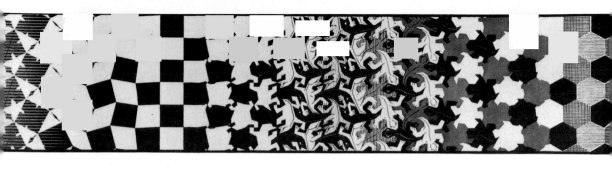

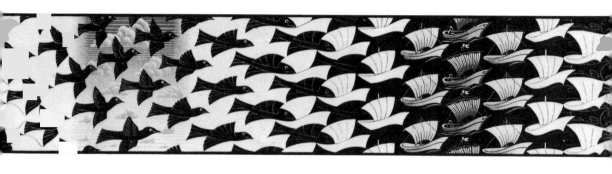

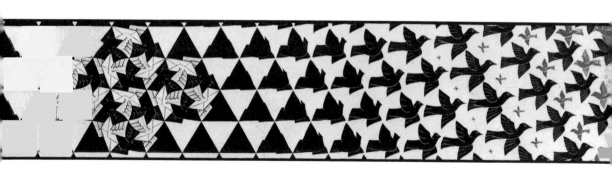

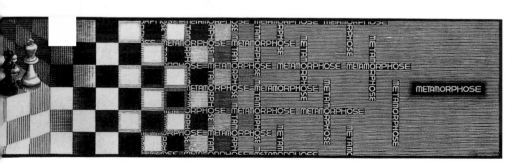

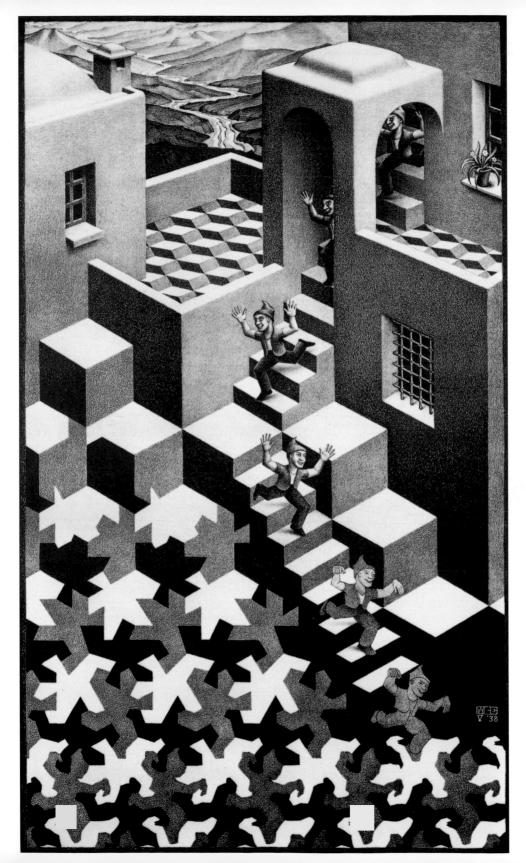

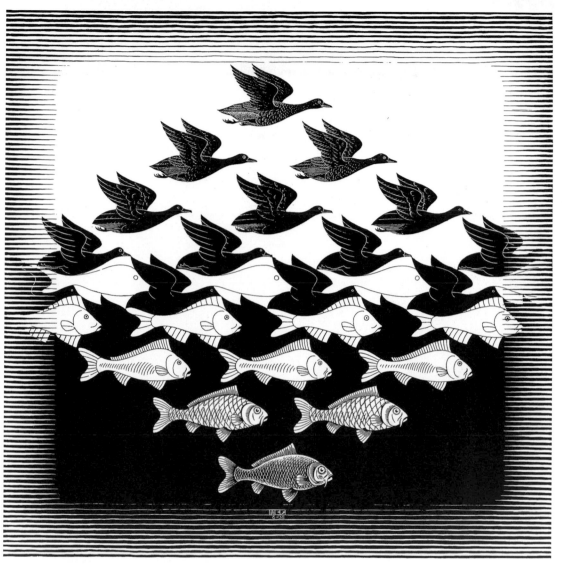

艾雪　**天空與水**　1938年　木刻版　435×439cm

圖見109頁
具有的更多可能性特質，艾雪開始對此產生興趣，完成了〈結晶〉，「『紊亂及難題』是我用〈結晶〉的命題，所意圖暗示的內容，紊亂出現在畫中任何一個角落，因為如此這般的立方體及八面體，是根本不存在的！」

艾雪　**循環**　1938年
蝕刻版　475×279cm
（左頁圖）

　　正反、左右等律則，一直是艾雪作品所玩弄思考的重點，而天生左撇子的艾雪，也以此觀點一直持續對這件事感到好奇與不

艾雪　道菲：到**Oude Kerk**的入口　1939年　木刻版　266×179cm

艾雪　**馬爾他島的桑格里阿**　1935年　木刻版套色　310×460cm

解，在一九五二年寫給哈根的信中，艾雪談到了這個主題：「讀
了你寄給我的月刊（《NVTO》）中一篇文章，內容談到一般認為
相較於畫畫，左撇子較善於『描繪』，我想作者的意思是說，左撇
子比較理性，而善於做客觀的描寫。」「這也許正是我所具備，從
事版畫製作的特質吧！」艾雪甚至還表示要對荷蘭的平面藝術家
中，使用左手的人數比率做個調查呢！

圖見111頁　　　也許我們可以試著對〈版畫廊〉中奇怪的視覺表現，做一個
初步分析，並進一步進入艾雪的透鏡世界。這張畫中，我們看見
透過拱形窗戶，一個盯著畫廊牆壁掛畫專注欣賞的男人，但是奇
怪的透視或變形的空間，吸引了我們的注意，畫中男人所看的

畫，是一張有著一排地中海風格建築，以及延續著長長無止盡的碼頭岸邊走道的風景，這條走道一直延伸到畫的邊緣，並超出紙的邊界。畫好像遵循著男子眼光的移動方向，以順時針方向自中央開始，因此所有的線條彎曲形成動勢，就好像有人自中央將畫由裡往外拉一樣。再將視線移回到畫的中央，看到一塊明顯的圓形空白部分，這便是啓人疑竇之處，這塊面積暗示的是什麼？有專家以為這是一種「轉換」的手法。這種轉變是經由對一個連續圓環延展的想像，使畫面中凸起的部分既非像是開始，亦非結束，而是一種連續轉變的中途，而在這塊空白上簽名，也像是刻意遮蓋這塊界於立體與平面的緩衝區。事實上，艾雪在製作這件版畫時，他先在一張方格紙上練習，以彎曲的格線來改變規律格子的因數，進而在方塊中也就是一個被限定範圍的平面空間中，製造漸進及變動的感覺，也就像我們在這件作品中所看到的，一種奇怪的扭曲變形，這種手法似乎像是艾雪貫徹「規則劃分的平面」原則中，另一種接近後來「圓形規則劃分」的預式性表現，後來甚至有數學家在他這件作品中鑽研出與數學相關的邏輯。

艾雪常透過書信與友人討論一些創作觀念的問題，像是主觀與客觀性空間，這個問題進一步延伸出，「人們不應該懷疑『非真實』（unreal），也就是主觀空間的存在；相對地，所謂『客觀性空間』之存在與否，也同時被質問著。那麼，究竟什麼為真實？所謂的『主客觀』之分，難道不是人『想』出來的？正如理性之所以為理性，不都是一種『俗成』？就像拓樸學（Topology）在紙上形構一個觀念，就如天文學家的無限宇宙觀。但是，如果對之重新賦以問號，何者為真呢？」這種種思考，就像一個牙牙學語的小孩，天真地問著最簡單但又最複雜的真理問題，也是艾雪一直以來心中的疑惑。

也許我們可以說艾雪是藉由如數理的規律性，捕捉人感知之不確定，並以類似童話故事的邏輯，訴說人類集體潛藏的夢。一九五二到五三年左右，艾雪規律性的展出，大部分是與荷蘭平面藝術家協會一同聯展，並且他也藉由演講及文字記錄讓大家更了

艾雪　結晶　1947年　美柔汀　134×173cm

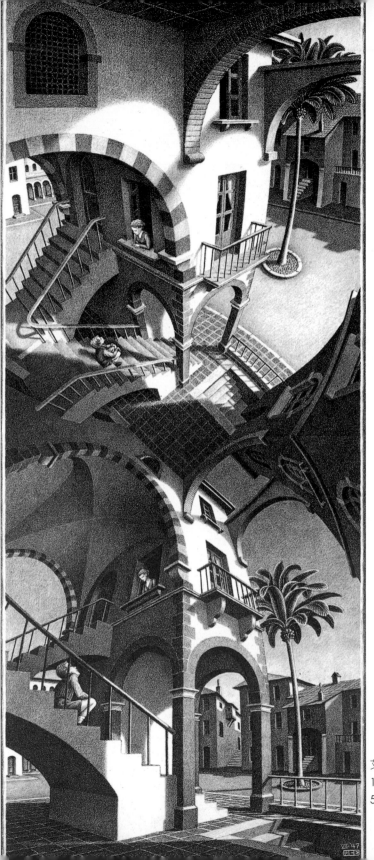

艾雪　上與下
1947年　蝕刻版棕色
503×205cm

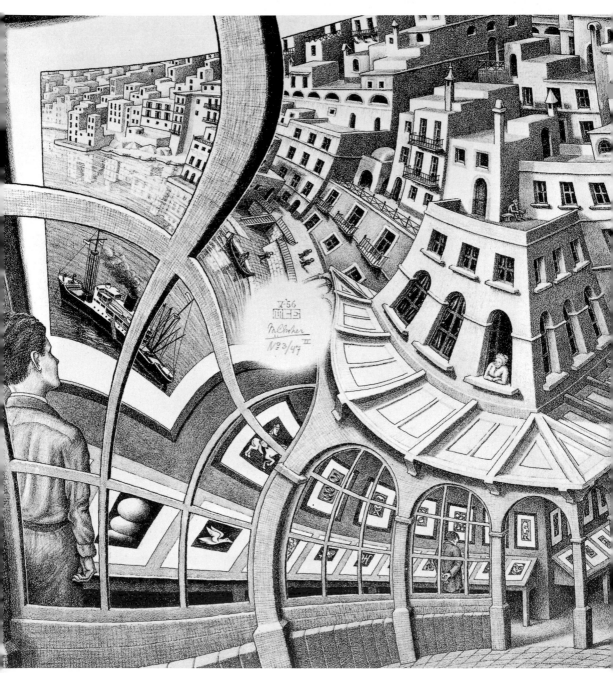

艾雪　**版畫廊**　1956年　蝕刻版　319×317cm

艾雪　**有魚的圓山毛櫸木**　1940年　山毛櫸木　直徑約13.9cm

解他的作品。對於藝術家這個角色，艾雪也有自己的看法：「許多畫家喜歡宣稱『我爲自己而畫』，但我卻認爲，任何形式藝術的首要條件是向外在世界發聲、與之溝通，也就是以人的普遍感知爲創作思考的基礎，構思饒富趣味的表現想法，如此便不會對自己創作的意圖產生疑惑。」「這種藝術家的觀點，必須能被完全『清澈』地投射……，所以好的藝術家除了將最美好的圖像呈現之外，還必須感動別人，那怕只有少數幾個人。」

艾雪　**靜物**　刮畫　1943年

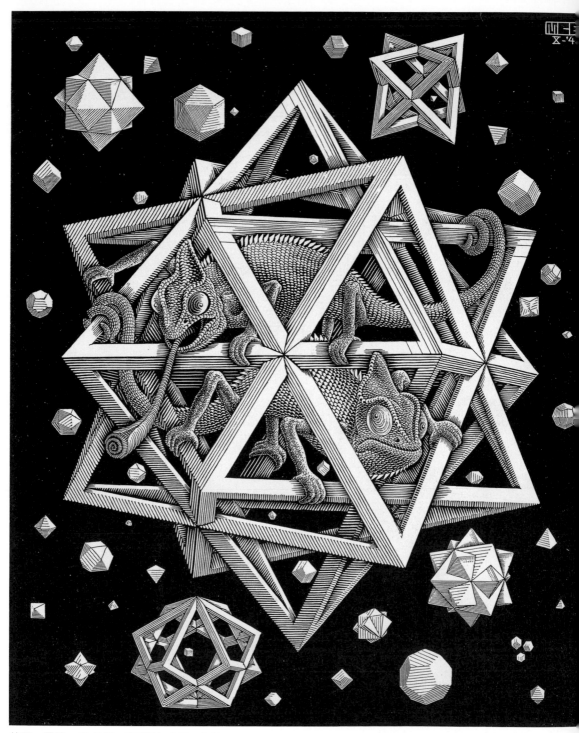

艾雪　**星星**　1948年　木刻版　320×260cm

規則劃分的平面

　　艾雪對於平面空間的思考，濃縮歸納爲「規則劃分的平面」，複雜類似數學的規則運作，使他認爲有必要向世人解釋其中複雜且有趣的「獨家配方」。所謂的「規則劃分的平面」問題，數學家以此與結晶學結合並勾勒出其意義，不過這個原則難道就只能以數學向度討論？艾雪不這麼認爲。在他看來，數學領域的結晶學家替「規則劃分的平面」所歸納出的定義，只是替視覺表現的可能性向度，開了一道通往更廣闊園地的大門，在此耕耘播種才是藝術家所要做的工作。這個概念也許不如藝術史知名流派般概念鮮明，不過卻充滿艾雪個人的特色，他將「規則劃分的平面」定義爲：「必須將一個平面想像成『一種以沒有任何特定方向單元組合的延伸』，它能在被限定的系統內填入或建立永恆，伴隨著相似的幾何物形，它們彼此相連不留下任何『空白』。」簡單地說，就像一個樓梯可以被不同形狀、大小圖形單元的嵌瓷所覆蓋，它可以是正方形，亦可用兩條九十度交叉的直線想出更複雜的「規則劃分的平面」，也就是化約出不同類型單元，並藉著重複的運作，達到無限延伸的空間隱喻。

圖見117頁　　以〈規則劃分的平面一〉來說明，艾雪以符合上述的原則，漸進地建立他自己的「規則劃分的平面」。由左上方開始用Z字形爲單元充滿平面，經過十二個漸變過程完成。編號一、二的格子，艾雪以類似網點的疏密，在絕對的黑白之間製造了灰，像是製造了黑白對比之間的「緩衝平衡」，也象徵了對黑與白的對比既存概念關係之思考，因此「灰」像是一種「無時空界線」，也像是生命成形前的渾沌，更像是艾雪嘗試「規則劃分的平面」的可能性。編號三、四則開始界定出以四塊正方形爲一個單元的模式，並自地磚的單元中，逐漸簡化爲黑與白的區分；編號五所發生的轉變，則是跟隨著三個原則進行：「轉換」、「滑動反射」、「軸心分裂」。在編號五、六所發生的可說是一種「轉換」，可以看到黑與白的相生接鄰關係；編號七、八則呈現清楚的「圖式」

（motif）之成形，但也同時清楚可見平行四邊形的單元像拼圖一樣，以每一塊四邊形邊緣的部分圖案，暗示相鄰圖案的一部分，並以強烈拼湊感完成一個整體。

　　轉換指的是在一個影像平面上，物體漸變替換，在彼此間發生持續連貫的相同性。〈規則劃分的平面一〉中，黑與白的剪影有明顯的形狀，因爲這些形的建立過程，是朝著明顯可見的形而逐漸演化，這種過程像是鼓勵觀者「在其中辨識出什麼」的感覺！這種不確定性，隨著編號八黑色部分所加進的細節而終止！到此爲止，我們明確肯定了所見，「黑鳥」相對於「白色」空間，然而就在一切喧譁戛然止住後，編號九部分中黑鳥的細節，

艾雪　**蝴蝶**　1950年
木刻版　281×260cm

艾雪　**規則劃分的平面一**
1957年　木刻版
24×18.2cm（右頁圖）

艾雪　**兩個星球**　1949年　木刻版套色　直徑374cm
這是兩個四柱星球互相穿透著，一個暗色星球裡過著文明的生活，另一個明色星球還是原始的世界。

被移轉到白色當中，於是黑白的正反空間完成交換。編號八、九所發生的重要變化，發生在暗示細節的幾條線之轉移，它們決定了「靠近」或「退後」的空間，像決定「牆」或「樓梯」一樣，「圖」、「地」的反轉功能讓二度空間在保持整體的狀況下分別出圖形，於是「規則劃分的平面」在編號十的部分中完成，緊接著所有適當的物形扮演了「物件」功能並創造了意義；在編號十一中鳥嘴的位置由前轉變到後方，翅膀變成了鰭，於是鳥變成了魚，最後甚至在編號十二成功地混合了這兩種生物圖形。〈規則劃分的平面一〉整個過程遵循著在灰色底圖的部分畫上平行四邊形的格子，然後再將格子逐漸地對比出黑白的效果，黑色方塊的形狀轉化為一隻鳥，與白色的背景相襯，黑色部分所刻畫著的細節，逐步轉換到白色部分，最後是白色的鳥轉向另一個方向，逐漸變成飛魚的形態。如此，這張〈規則劃分的平面一〉就形成典型的「轉換」及「滑動反射」圖像系列作品的製作原則說明。

從這個過程，我們能清楚了解一個影像故事，隨著物像的漸變而產生，好像中世紀藝術家以連幅靜止的圖畫訴說聖者的故事，又或者像電影，從一個固定平面中窺知時間序列變化。這些都關係著一個影像接著另一個的序列呈現關係，因此一個物體的構成，在平面中能完全「單獨」地表現出來，艾雪因此產生了一個疑問：可否將「物體」的定義建立在所謂的「單獨性」上？換句話說，一個可辨認的形象，是否不需仰賴其與「背景」的關係？艾雪在與眼科專家渥格納（J.W.Wagenaa）的信中，表達了他對這一些問題的想法：「……以我的看法，沒有背景的物體表現是不對的，它應是一種背景與形體互換功能的結構，一種持續在兩者間『對比』的存在，就像視覺的平衡不是永恆的，所有的只是一種物質性的衝動互補，像紅綠色的殘像互補現象。」「純粹看到『形體』的說法是無法成立的，這是一種與『他者』分離的純然限制，也可以說是一種『人為的標準』！」

對於想像與創造力的體悟，艾雪記錄下一段翻譯自達文西所說的類似想法：「當你必須再現一個影像時，觀察到一個被污點

及碎石塊分裂損壞的牆，你可以輕易地在上面發現如河流、石頭、樹及平原等風景的不同樣態；你也同樣可以看到奇怪的臉或人的形象。」這是一種存在於人類的普遍想像力，但艾雪卻在「規則劃分的平面」中將之發揚光大，抽象的影像被人的感知及某種程度的「魔術」指引並具體化，使思維想像被視見。

三種常用填充平面的原則

　　思考如何在有限平面空間中以圖案填充的問題，使艾雪在連串試驗後整理出三種規則：第一為「轉換」（translation），第二「軸向」（axes），第三「滑動反射」（glide reflection）。「轉換」可以從〈對稱作品七十二〉、〈對稱作品一〇五〉以躍起的馬與混合船及魚的圖像這兩張為代表；「軸向」則以圍繞成二個、三個及六個單位的軸心發展圖形〈對稱作品五十六〉為例；「滑動反射」則以天鵝做為圖案的版畫為例，艾雪想以白色天鵝做為黑天鵝的鏡中反射，而〈天鵝〉中由天鵝排成平躺的「8」的通道，自中心向外以平面至空間轉變延伸，這種既平面又立體的感覺，就像在平平的餅乾正面灑上亮晶晶糖粒與背面平塗的巧克力之對比，所不同的是，這種對比又被中間部分，黑白相間沒有間隔的黑白天鵝混合中和。〈對稱作品六十七〉是另外一個以「滑動反射」規則呈現的例子，首先艾雪以不常使用的細節描寫方式表現一些騎馬的人，以及只以簡單反射規則描寫的「騎士」對比出這種作品的深意。艾雪自己回憶創作時的狀態：「身為一個藝術家，我近乎瘋狂地重複作著相同形式的素描，算一算，這些年我作了將近一百五十張的素描，沒有特定目標，只是跟隨著無法抗拒的喜悅，在紙上重複畫著相同圖案，那時我還不知道什麼是結晶學，也沒有任何科學性研究的前題。」
　　進一步說明〈對稱作品六十七〉中的滑動反射原則。首先觀察到面向左方的騎士，不可避免地必須與面向右的騎士遭遇，而要讓這兩個方向的騎士能夠相互融入彼此，使藝術家精細巧妙地

圖見71、89頁

圖見75頁

圖見165頁

圖見76頁

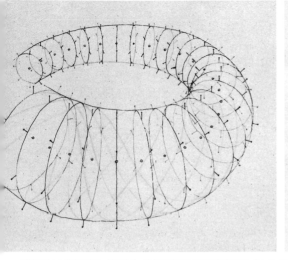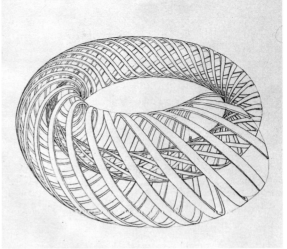

艾雪為木刻作品〈螺旋〉所作的兩色套印練習（上二圖）

圖見77頁

描繪它們的外型細節，並使圖案的趣味能自然流露產生。〈騎士〉一作也採用相同的原理，只不過描繪成環繞的帶子，給人一種無止境循環的暗示。後方的馬匹特別使用藍色並且與紅色背景形成對比，可是當後方的馬匹隨著帶子的暗示進而移動至前方時，背景與騎座的顏色互換，成為一種既像在行進中又似相互交融的詭異景致。艾雪曾表示自己在開始這種系列製作時，其實只是基於一種好奇的態度，而且是利用素描不斷嘗試後的成果。其實這個

圖見123頁

構圖系列早在一九二二年的木刻作品〈八個頭〉就可以看出基本的雛形，圖中以兩個男女圖像為一組組成基本單元，當它做一百八十度旋轉時，原先的背景和女子頭髮的部分變成另外兩組可以辨認的頭像，如此相加構成了標題中的八個圖像。一九三五年是艾雪第一次接觸到結晶學的研究者，可是由於理論太過數理化，艾雪僅能藉由這些理論出版品中的圖表、圖像中結合藝術的想像，創造出他那種介於藝術與數學間的有趣對話。艾雪曾說，當他在創作這連續變化的圖案時，特別是在觀察兩個物像的邊緣交接鋸齒狀的邊界時，他常常是處於精神性的神遊狀態，所以與其說是他創造出這些奇怪的「物體」，不如說這些生物試圖從艾雪的

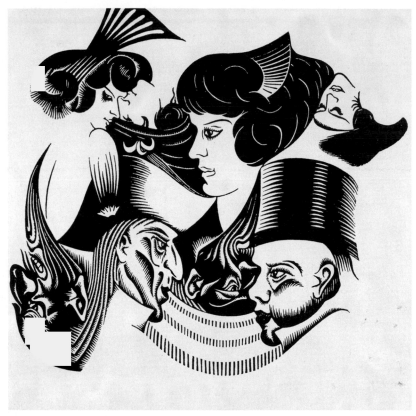

艾雪　**八個頭（基本單元）**　1922年　木刻版　189×294cm

圖畫中掙脫，引起觀者注意來得有趣些。

　　〈Verbum〉是另一個更為奇特的例子，在這個六邊形的圖圖見124頁
中，可以見到四種生物形的變化，從幅射狀的中心點上，漸漸往
四邊延展成為邊緣上四種具體的生物。艾雪借用《聖經》中上帝
造物的故事，結合獨創的圖形變化法則，因此圖中除了有典型的
魚鳥變化外，還加入了青蛙，更複雜的是艾雪在這件作品中還加
上了更為多樣的參數：由中心向外的變化，同時還有順時鐘的漸
變過程。相反地，〈白天與黑夜〉是藉由兩個相反方向的運動所
構成，也可以說是艾雪作品三大原則中「滑動反射」的一個經典
代表。這件版畫來自於艾雪的一個邏輯概念，他利用白天聯結

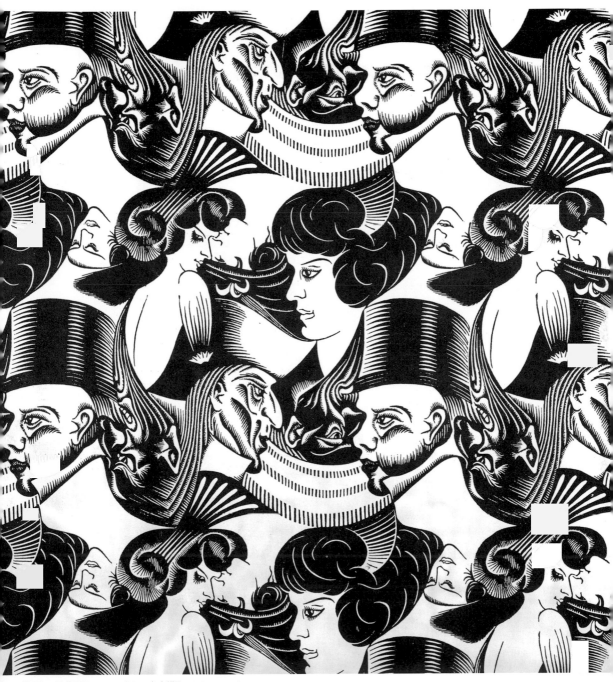

艾雪　八個頭　1922年　木刻版　325×340cm

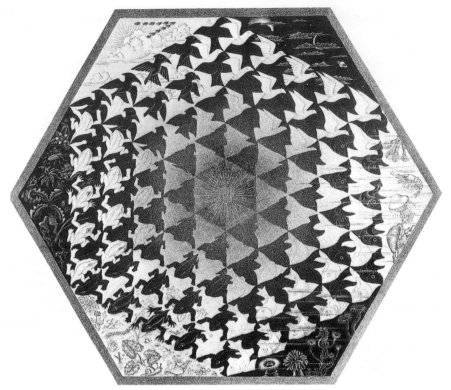

艾雪　**Verbum**　1942年　蝕刻版　33.2×38.6cm

光，黑夜聯結暗的概念分法，把長方形的圖版一分為二，上方有
雁鴨的左右向飛翔表現，往左白色的雁鴨飛往黑暗，往右則是黑
色的剪影朝向白天的風景，而下方的遠景則是典型的荷蘭小鎮風
貌，左右相互對稱的圖式，同時將一元的變化結合在一起。

　　同樣的邏輯之下，艾雪發展出不同的對應。在〈天空與水〉圖見105頁
中，他將〈白天與黑夜〉的概念置換成「天空與水」，天空用雁鴨
來代表，而水底則利用雁鴨的邊線變化成游水的魚群，並且將上
下結合成一個菱形的構圖。艾雪稱他特殊的組構圖形技巧為「一
個象徵『無限』的過程」，這種無限次是利用打破邊界限制的運動
而達成的。〈對稱作品廿〉中就是呈現這個想法的例證，藉著畫圖見72頁
面不同顏色方向的侷限，艾雪將之發展成處理三度空間樣態的概
念，利用球面將「魚」的圖形刻在山毛櫸木球上，透過對魚形數

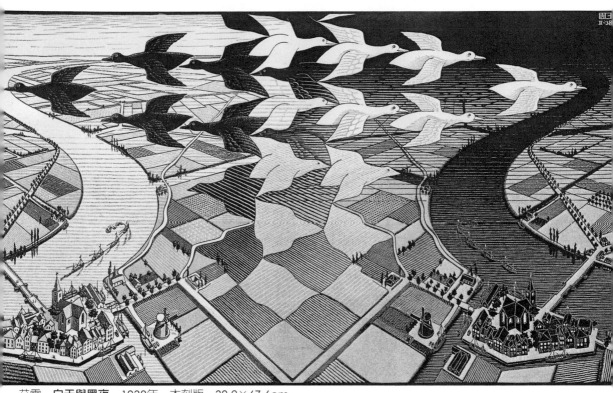

艾雪　**白天與黑夜**　1938年　木刻版　39.2×67.6cm

圖見81頁

量的限制，即使在立體造形的球體表面，也同樣可以用來表達
「規則劃分的平面」的無限象徵。所以我們可以說艾雪是透過對於
「限制」的思考，以達到無限的隱喻。〈對稱作品八十五〉進一步
擴展了二元對立概念，以爬動的青蛙象徵土地、蝙蝠相對於天
空、魚相對於水的手法，以三個基本元素的互相交錯構成整個畫
面。

　　在兩個到三個的圖案結合變化發展之外，艾雪在〈生命的歷
程〉中，針對圖形本身的大小嘗試做出變化，如此一來在圖中心
位置的形狀，就會無限地退縮進去，給人一種變動中的無限可能
情境。這似乎是艾雪用來象徵永恆的方式，〈發展二〉裡艾雪就
是應用這種方式將中心點一直外擴為爬蟲類生物的圖形。以此為

圖見88頁

基點，艾雪製作了數件玩弄圖形大小變化的作品，像〈漩渦〉、

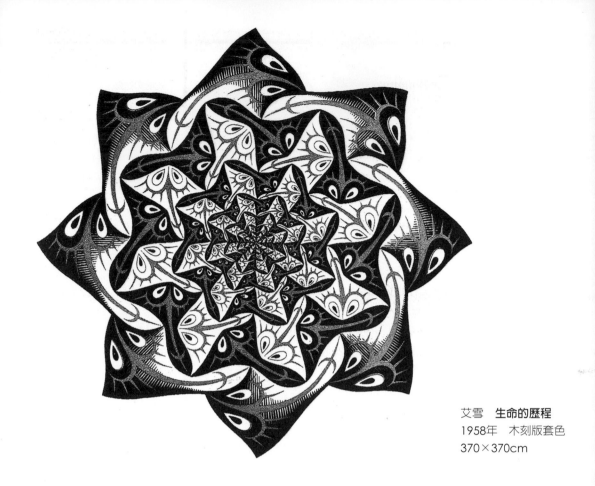

艾雪　**生命的歷程**
1958年　木刻版套色
370×370cm

〈有魚的球體表面〉、〈越來越小〉及〈方形的界線九十九〉四件　圖見91頁
以不同軸心概念（有兩軸心、球體偏軸心、中央軸心、四角軸心）
的方式，將魚和爬蟲類組織起來，並且同時利用對比色來強調視
覺變化張力。

　　艾雪談到規則劃分的圓形：「圓形的規則劃分平面，一種無
限往外延展的狀態，是我認為最美的事物。」在考思特教授寄給
艾雪《普通結晶對稱》一書後，他開始學習跳開以往慣用的棋盤
式規則劃分，雙曲線的劃分邏輯是他新的思考方向。在一系列
「以圓形限制的木刻版畫」的鑽研後，此系列的最後一張〈天使與
魔鬼〉，龐加萊（Poincaré）圓盤在規則劃分的圓形中，取代了棋
盤式的等比直線分割，曲線與圓代替了直線的職責。在經過長期

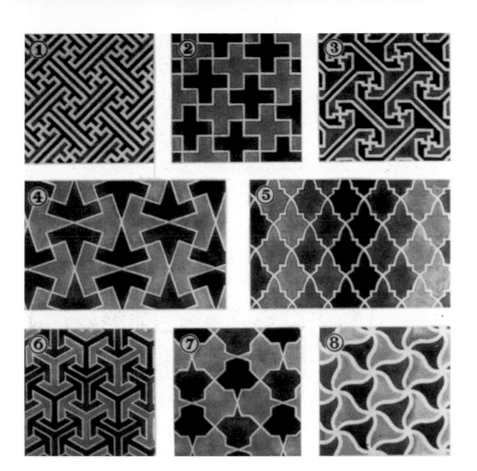

艾雪
八件空間填充設計
墨汁、水彩
12.7×12.7cm

的嘗試與試驗下，艾雪在圖像變化的邏輯上得到許多心得，但是對一個平面藝術家而言，畢竟還是有很多問題有待解決。在這個過程中，艾雪得到了許多專業上的協助，像是加拿大數學家考思特的著作，對於艾雪本身在歸納解決圖形發展上就有很大的幫助，艾雪了解到他的發展原則可以略分為四分之一軸分裂式，及二分列式或三分列式的重複變化進行。在〈圓形的界線四〉中，白色的天使與黑色的魔鬼，就是利用四分之一分裂軸所建構的，再次透過理性的歸納，艾雪挖掘了系列表現的新意。

　　在〈對稱作品一二三〉中，透過白色輔助線條分析，每一個菱形的圖案內，魚的頭部分別轉向不同的位置，透過色彩方向也被區分出來，而三種不同顏色的魚頭所產生的聚集方式，正好說

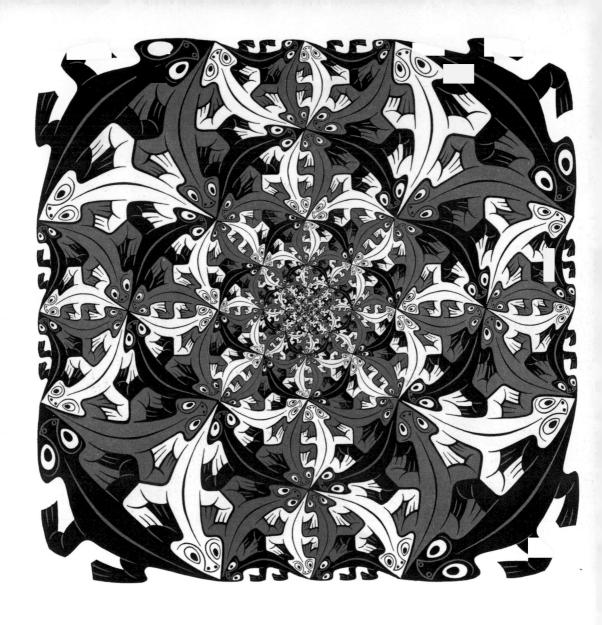

明了三元分裂的基本模式。軸心分裂更爲複雜地應用表現在〈循
環的限制三〉中，由它複雜的外貌看來，除了上面所闡述的以三
元分裂爲基礎的構圖之外，就像先前的圓形構圖一樣，在邊緣處
的圖形呈漸進式的縮小，構成整個畫面的豐富細節。這件作品乍
看之下，並不能直接感受到它的困難，事實上，艾雪在製作這件
版畫時必須用到五塊木板（一塊黑色線條、四塊不同顏色套色完

艾雪　**集合的連結**
1956年　蝕刻版
253×339cm

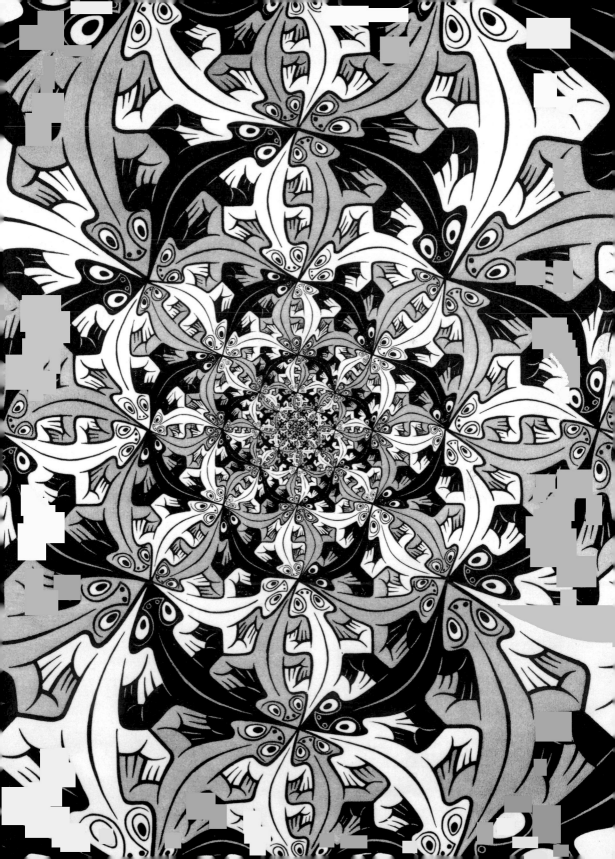

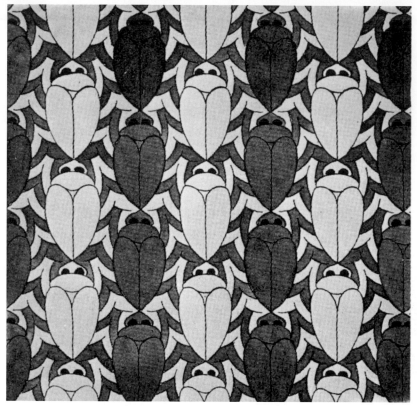

艾雪　**對稱作品九十一**　1953年　墨汁、水彩　19×20cm

成），以及廿次的套版來製作（每一次僅能印製90度，所以整個圓形必須四次方可完成）。如此複雜的工作真確地說明了艾雪驚人的創造力及耐力，唯有兩者互補相成才能達成最後完美的結果。

插畫與平面藝術之定義

介於「手繪」與「手製」的創作方式，使艾雪將插畫與平面藝術這兩者的關係，比喻為毛毛蟲與蝴蝶的變態過程。在他看來，有時候插圖是在一種「非自發」狀態下製作的藝術，也就是一種在藝術製作中的客觀「實習」階段。而圖畫製作的主觀目標則十分清楚，因此當有一個想法時，平面藝術家會在紙上用鉛筆

畫下自己的計畫，然後再付諸刻板製作。對平面藝術家而言，插畫是一個不可拋棄的過程，然而卻永遠不是最終的「目的」。艾雪並以三點理由來說明，為何繪畫藝術自其他藝術中獨立，並堅守其力量之原則的同時，也清楚表達了對於材質與內容配合的獨特詮釋：增加的慾望（desire of multiplication），工藝之美與來自技術的強制限制。簡單來說，艾雪認為插畫是以手拿筆的技法自然繪出，而平面藝術克服工具的過程，則比較接近木匠的經驗，也就是對不熟悉的操作物件克服的過程，而創造「影像」對他來說，是與插畫的「畫」之過程極為不同的。關於來自技術的限制方面，工藝家看待材質，會選擇某種特定的「限制」，並將它視為一種挑戰，將克服來自工具的既定性，視為一種到達自由的境界，這種來自於克服的自由與對材質的熟悉感，達成的便是所謂「影像的製造」。

在這種過程中製作影像，自然地會對簡化及秩序充滿著熱情，而對做為觀者的我們則啟發了一個簡單但深入的道理，那就是「事物之完成，始於難題（chaos），終於簡化與問題的解決」。

平面及插畫藝術家追求無限的高雅，使他們的要求不是絕對的黑就是白，因為黑白似乎在與他們的材料緊緊相連之外，還多了一種人類生活中充滿「對比」的象徵含意，相對於我們每日生活的靜態空間，地球循著自己的軌道不斷運行著時間，萬里無雲的天空使人感受不到幅員的遼闊。生活中沒有「對比」就是「空無」（nothing），物體形狀與色彩，不透過背景襯托出的對比，是無法存在的。就像對一個從未見過光明的盲人，無法訴說黑暗的意義一樣。艾雪談論了一個由版畫製作過程——白紙與黑墨的關係所引發的一個有趣觀點：「在木板上黑墨所勾畫的形與面積，標示了我所要剃除的部分，而它就像惡魔般，與剩下的白色部分對比出上帝的角色，印製完成的白紙，被裱在灰色紙板上，就像在提醒觀者『這是白色』，事實上，灰色在另一方面來說，確被白色襯托出其優先性！」艾雪對於黑白、對比的思考，就像他總在理性邏輯與美學之間來回考慮，而黑即白的灰，確象徵了兩者中和的一種「妥協」。

其他主題的作品

艾雪信中所繪之素描，說明著倒轉的稜鏡原則

圖見71頁

　　艾雪大約在一九二〇年左右的創作，曾經嘗試以在哈爾蘭地區巴佛爾（Bavor）的教堂內所畫的室內空間素描，結合「死亡之舞」的故事主題，輔以打在天花板的素描圖片，對哈爾蘭建築及裝飾藝術學校的師生進行一場「童話式」的演講，在這樣看似天馬行空的演講背後，其實有著他對於「生與死」、「動與靜」等人類生存狀態的看法表現，甚至擴展於各種藝術形式相關議題的探討。在這種「童話」形式中，艾雪發現它的「非歷史／無時間」原則，並可從三點來分析；第一，它不需人的「真正創造」產生所謂的「事實」；其二，故事的發生不仰賴時間的演進序列；最後一點，所謂的行動是發生在「當下」。由此我們不難從艾雪的作品中看到這種「理性」的非真實感。

　　艾雪在能夠掌握版畫製作的構成法則後，便進一步開始構思作品的故事敘述性。在〈對稱作品廿一〉中，可以見到典型的艾雪式風格，三種不同顏色、方向的人形圖案，一方面具有連續性，同時也包含了機智的趣味，不過平面的變化效果，某種程度來說，對艾雪而言是一種限制，於是艾雪試圖將平面的圖案表現轉化成立體空間式的描繪，以增強幻覺的神奇效果。在〈循環〉中我們便看到了這種想法的實踐，因此原本以平面表現的人物一躍而出，接連奔跑於一個奇妙的空間中，從右上方的建築物朝向右下方的地板，然後融入平面的圖案裡，形成另類的空間表現突破。

圖見104頁

　　同樣一件可以提供參考的作品是〈魔術之鏡〉，它可以與〈對稱作品六十六〉的表現相比，它像是將原先歸屬於〈對稱作品六十六〉中，左右方向交錯的有翅怪獸位移至暗示著三度空間的表現，以一個鏡子區隔兩側，使得怪獸的形體像是經由鏡子的中介，由地上昇起進而成為「實體」。艾雪利用鏡子的反射與折射，混淆了「真實」的概念，甚至形成難以分別的錯覺！這種企圖在著名的文學作品《愛麗絲夢遊仙境》中也有著相同的旨趣，進出

圖見76頁

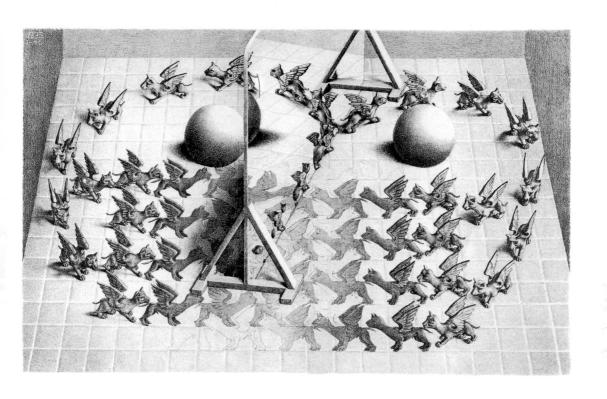

艾雪 **魔術之鏡**
1946年 蝕刻版
28×44.5cm

真實與幻象之間的中介地帶，是我們理智所無法掌握的世界。

　　如果我們對〈白天與黑夜〉記憶猶新的話，便不難在〈遭遇〉中發現類似的規則表現。艾雪利用黑白對比設定了兩個主題人物，一個是白色的樂觀的人，另一個則是悲觀的黑色人物。兩者原本在背景平面畫中呈現相互依存的關係，但隨著各自往順與逆時針方向漸進走出轉化爲實體後，兩者在正中央遭遇及相互握手，而背景兩者互涉的圖形，事實上在前景並沒有全然的消失，只是化約爲影子的功能罷了！再次地，我們眼見了一種「圖畫敘述」過程。〈蜥蜴〉更加明白地指出，艾雪企圖混淆平面與立體界限的原則，這種邏輯的示範，以原本只是存在於紙上的爬蟲類，利用「牠自己的方式」，也就是圖像轉化的技巧將蜥蜴從紙上「活」了出來，漸次地爬上右邊的書上，進而佇立於一個多邊形的量體，然後往下爬回平面的圖版之中。一次演講中，聽眾告訴他這件作品是一件強有力的「輪迴轉生」象徵作品，它用一個連續

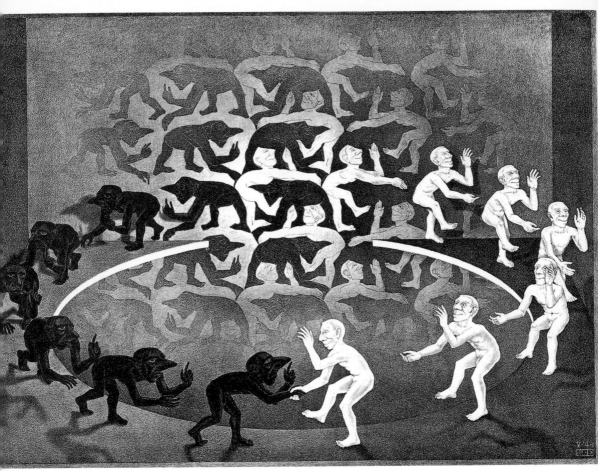

艾雪　**遭遇**　1944年　蝕刻版　34.2×46.2cm

性的演變過程，具體表達了類似於生、死循環的過程。

　　艾雪喜歡稱自己某些特定的作品為一種「忠實觀察的現實」，
像他在一九三○年旅居義大利所作的風景版畫，可見到艾雪對於
觀察角度的選取，和表現深遠空間的描寫能力，在這段時間，艾
雪見到了義大利南部的美麗景色，特別是那些帶有建築的風景場
面，對他來說實在是不需要透過個人的修飾便能感動人心的。
〈聖彼得教堂內部〉這張以建築內部表現為主題的版畫，完成於一
九三五年的羅馬聖徒總教堂，在完成木刻前艾雪作了一些教堂上
半部穹窿天頂往下俯瞰的深遠透視，透過宗教性空間的營造，艾

艾雪　**聖彼得教堂內部**　1935年　木刻版　19×31.7cm

雪發現這樣的垂直俯視透視，造成非常特別的象徵意義。而且
「橋」的主題也來自於他在義大利南部寫生的成果，細窄的小橋對
於艾雪在闡述空間概念的時候，似乎也成為他很有趣的一項符
號。

　　此外也有如鍊條式，連接不斷地在被限制的平面中深入和擴
張的表現，如命名為〈夢〉的作品，或〈立體空間之分化〉中無
論上下左右都等距相連的結構，以及〈深度〉這樣的作品，無以
數計的怪魚也以相同的排列方式被結構起來。

圖見137、138頁

圖見87頁

艾雪　**橋**　1930年
蝕刻版　536×377cm

艾雪　**夢**　1935年
木刻版　322×241cm
（右頁圖）

反射的主題

　　深度有時候不僅僅是一種空間的測量，也可以做爲精緻的反
射，而被反射的倒影更能彰顯出視覺空間的奇幻。作品〈水坑〉
所反射的主題，是經過俯視看到天空一景的奇特過程，在畫面上

圖見79頁

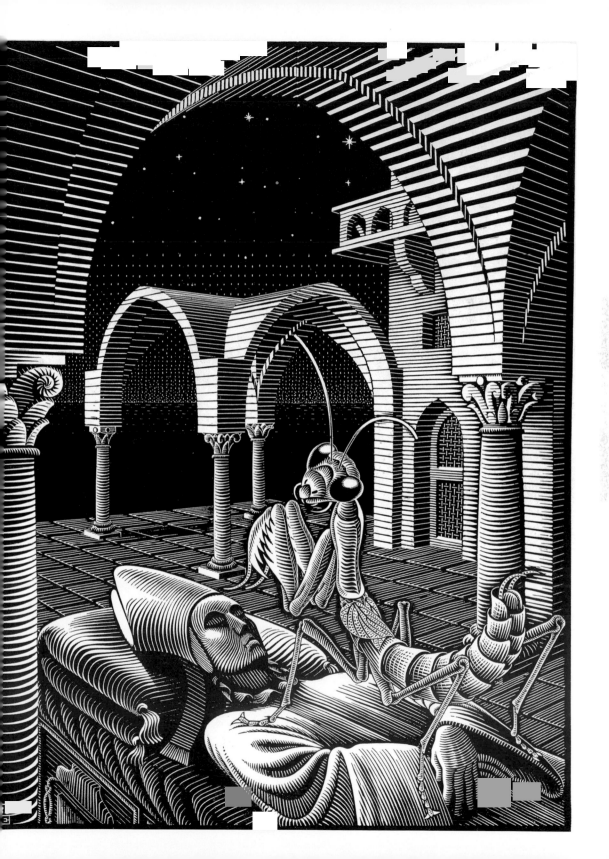

艾雪　**立體空間之分化**　1952年　蝕刻版　26.6×26.6cm

看似車輛駛過的泥地上留有積水的痕跡，透過水光所反射的是穿越樹林所見到的無雲天際，而泥地上留有神祕的足跡，如果我們從常理思考，不同方向的腳印都只有單一的印記，與正常人成雙的足印相較之下，更增加了耐人尋味思索的不尋常性。

圖見140頁
　　另一件作品則像一個池塘景象，艾雪用「三個世界」為名綜合了天空的倒影、水面上的落葉和水底下的游魚三個主題，三個
圖見141頁
世界同時顯像在畫的平面上。而〈起伏的表面〉也是水面上的樹影反射，只不過艾雪更加入時間的因素，讓水滴落在水面上時激起一圈圈的漣漪，製造樹木線條直線的曲折和波紋。

圖見142頁
　　〈靜物與反射球體〉是艾雪嘗試觀察不同材質反射效果的表現，透過右邊玻璃瓶的反射，我們看到裡面正是艾雪本人坐在工作室中，端詳著瓶子的每一個細節，並且將它繪製在石版上的過
圖見143頁
程。〈手上的反射球體〉則利用一個鏡面的球體反射出藝術家手上的世界（艾雪的家），甚至折射給觀眾了解。由於球面的三百六十度特質，幾乎可以將艾雪所坐的室內空間全然反映在其中，而且不像其他不規則的反射面，無論藝術家如何轉動球體，所看到的景象基本上是不變的。這也就是為什麼艾雪認為，我們往往可以靠著注視反射的世界，全然專注地審視自我。

圖見145頁
　　〈三個球體二〉可說是反射球體系列中的另一種表現，三個等量的球體並置於一個鏡面上，第一個球體呈現的是全部的透明，而第二個球體則如同反射的透視一樣，將正在進行繪圖的艾雪投顯在球體的表面，第三個球則與第一個產生全然的對比，用的是不透明材質，三個球的並置似乎很難以理性分析球體的材質及現實環境，儘管如幻似真的描寫，卻使人無可避免地產生「從何而生」的疑問，而這也正是這一系列「反射世界」作品的主要表現。

圖見146頁
　　〈露水〉放大了人的觀察焦點，它雖然也利用反射原則，對窗景進行描寫，可是它的特殊之處卻來自於艾雪利用放大鏡的視點，將原本只有約二點五公分的多汁植物葉片，做為表達的對象，因此，葉脈間的水滴不僅是滋養生命的重要物質，同時也呈現出有如鏡頭般的觀察工具。在一系列反射的作品中，最具有道

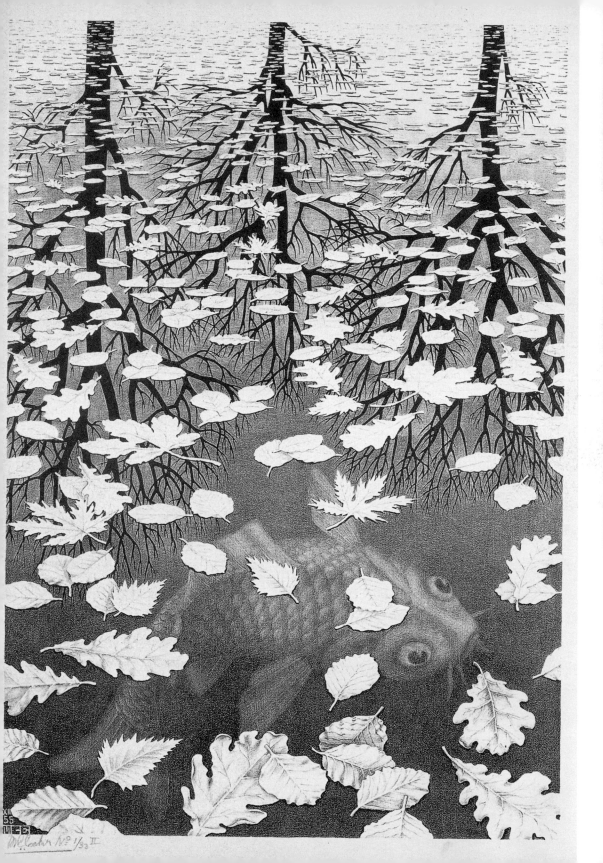

艾雪 **起伏的表面** 1950年 油地氈版與木刻版 26×32cm
艾雪 **三個世界** 1952年 蝕刻版 36.3×24.8cm（左頁圖）

圖見147頁 德意味的要屬〈眼睛〉一作了。在這張看似平凡的眼睛作品中，
乍然發現浮在眼球表面的並不是觀者的自我形態，相反地，是充
滿警示意味的骷髏頭，艾雪透過這樣的標示，希望觀者了解到人
類所必須面對的問題，無論是排拒或接納，人必須面對最終關於
死亡的課題。

　　表達人的想像的世界是許多故事或藝術創作所鍾情的，其中

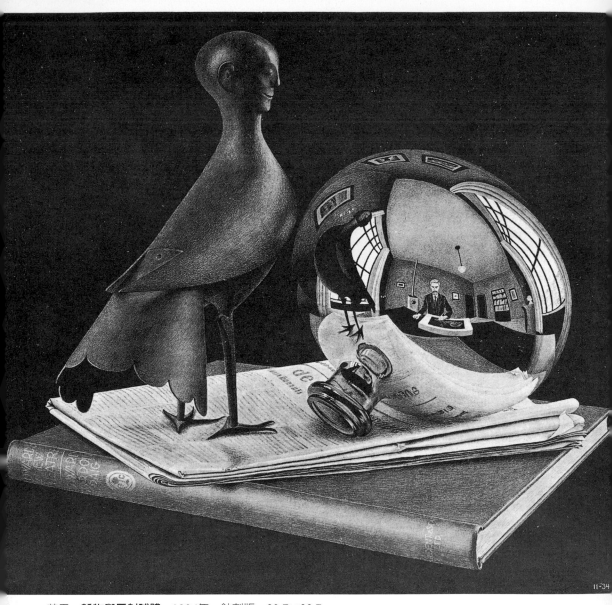

艾雪　**靜物與反射球體**　1934年　蝕刻版　28.7×32.7cm

艾雪　**手上的反射球體**　1935年　蝕刻版　31×21cm（右頁圖）

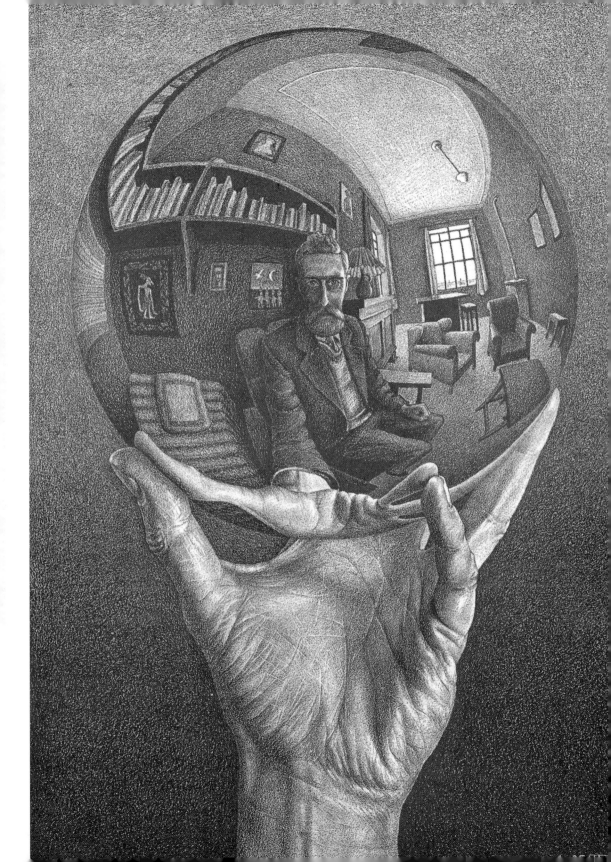

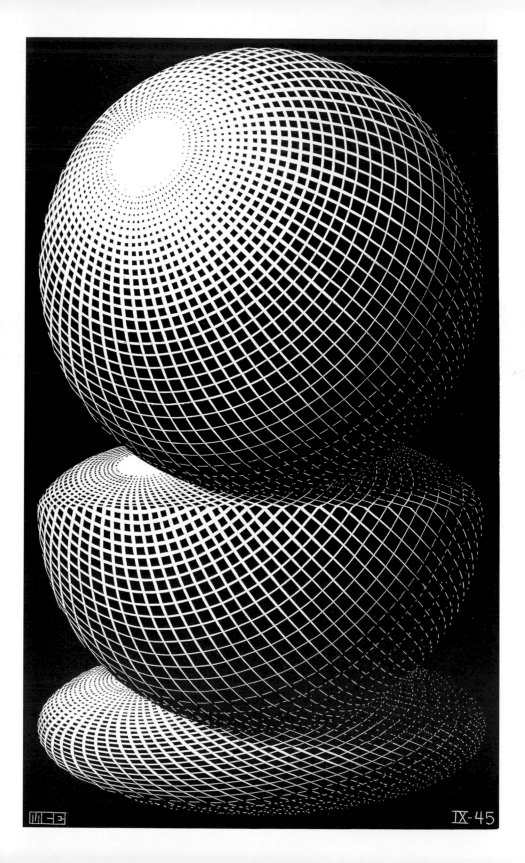

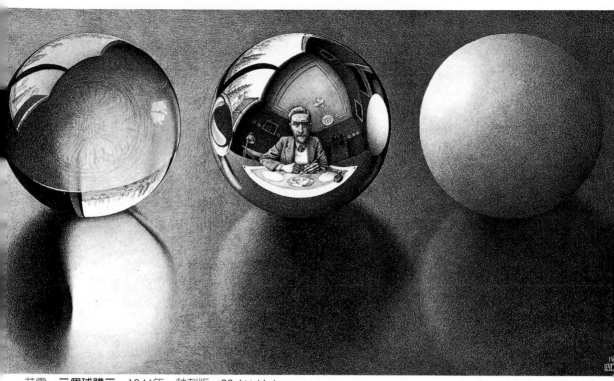

艾雪　三個球體二　1946年　蝕刻版　28.6×46.4cm

圖見148頁

最爲我們熟知的是超現實主義，超現實主義的表現手法大多是在看來正常的環境中，加入非眞實的元素，造成一種視覺的矛盾，艾雪的〈凹凸透鏡〉正是玩著這樣的遊戲。不過艾雪的版畫是一種更接近於「視覺謎團」的表現，這件作品中到處充滿了梯子以及支撐拱門的柱子，乍看之下每一個人似乎都各得其所，但再仔細近看，我們卻產生了不知該從上往下或由下往上望的窘態。事實上，如果我們試圖自畫中尋找答案，就會發現，當一部分的空間好不容易被我們合理歸納出結論時，便立刻被另一個無法詮釋的部分瓦解，就像將透過「凹」鏡與「凸」鏡的景象並置一樣，錯置的空間使我們感到困惑。艾雪在〈凹凸透鏡〉畫面右方豎起一面旗桿，旗面上菱形的深淺變化，暗示著形狀能被以數種方式解讀，並且得到不同的答案。同樣地，如果我們將這張劃分成三個區塊，其中兩個會被看成是寫實合理的表現，但也同時是相互

艾雪　三個球體一（圓形的極限）　1945年木刻版　27.9×16.7cm（左頁圖）

145

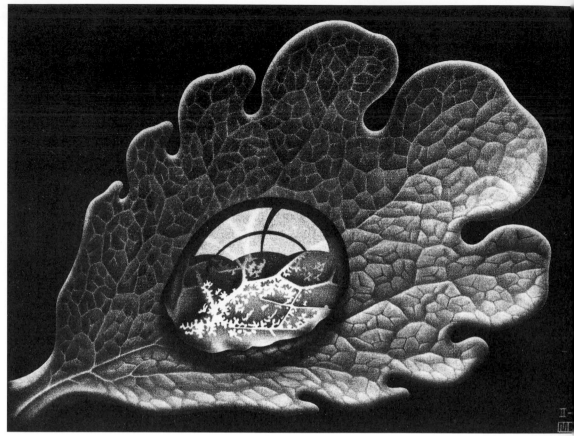

艾雪　**露水**　1948年　美柔汀　17.7×24.3cm　露水在活生生的樹葉裡放大葉片的紋理

映射的空間，在中間由三個房子形狀組合的部分是凸起來的，左邊的部分看起來像是房子的外面，右邊卻像室內景觀，所以在這張畫中，如果要選擇任何單一方式統合感觀其實是非常困難的。

螺旋與內在之無盡永恆

〈螺旋〉代表的是艾雪作品的另一大主軸，它在不同螺旋形帶子的彼此旋轉環繞下，形成一種環狀造形，從左向右逆時針逐漸縮小其入口的直徑，在帶子不斷縮小下，較小較細的一方鑽入了較寬入口之中，形塑成永無止境的循環。螺旋形一般被認為是自

圖見149頁

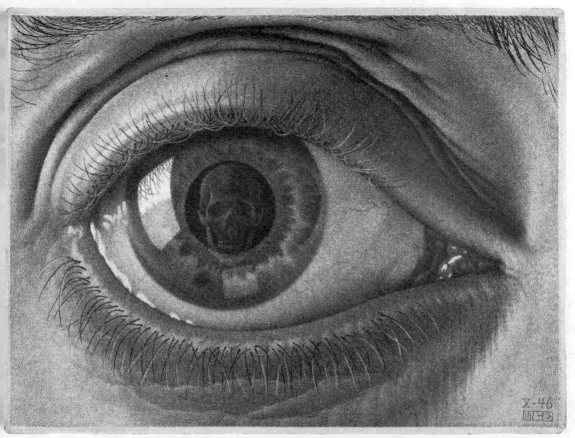

艾雪　**眼睛**　1946年　美柔汀　13.9×20cm　用凹形放大鏡畫艾雪自己的眼珠

然界中最有力量的形式，銀河系及星雲通常呈螺旋狀飄浮在外太空，動植物中有螺旋的形式也自不在話下，這個形通常是以一條線，自中心往外以曲線延伸增加整體的面積。因此，它所形成的不是一個「平面」，而是一種三度空間的量感，正如在紙上慢慢畫出充滿紙面的螺旋，它是那樣簡單而流暢地佔據著空間，像一個三度空間的「物體」。而在「人造的」領域中，樓梯要算是一個典型代表，而艾雪也為此深深著迷！

　　〈球體螺旋〉是利用帶子迴旋包圍成一個虛空的球體，在球體的上下方各有一個類似軸心的點，從這兩點展開的旋轉帶子，會朝向另外一個軸點縮小結束，反過來看從另一方的點所開展出來

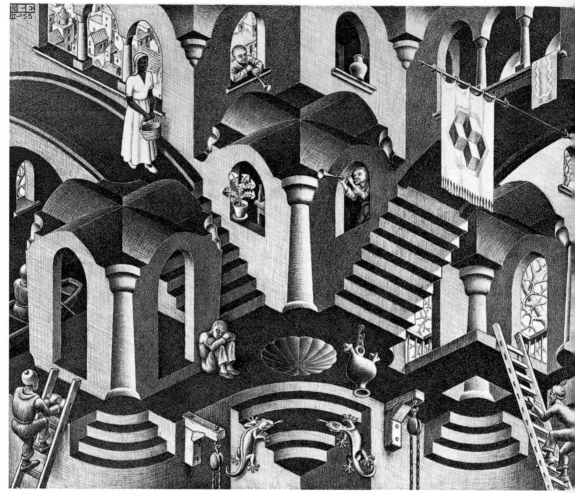

艾雪　**凹凸透鏡**　1955年　蝕刻版　28×33.5cm　三棟房屋比鄰而居

圖見150、151頁

的帶子，也終會結束於另一個點上，如此反覆構成一個艾雪所認
為的「無盡之帶的理論」。這種無終止的循環，表現在如下的兩件
作品中，〈外殼〉及〈天長地久不相離〉這兩件作品都是用人的
肖像做為主題，在〈外殼〉中一名女子的頭像也轉化為帶狀的中
空形式，或許我們可以用削柳丁皮來形容這件作品的效果；〈天
長地久不相離〉則是以一條橫亙周旋的帶子將男女的頭像環繞聯
結起來，艾雪在創作這件作品時，受到小說《隱形人》的啟發，
在故事主人翁飲用一種化學藥劑後變身為隱形，但有時主角不希

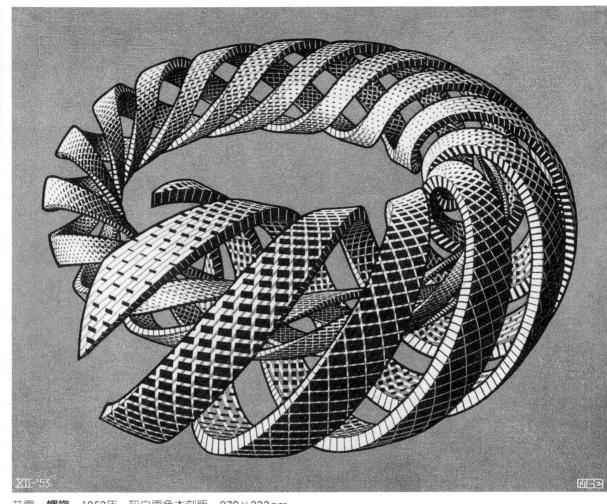

艾雪　**螺旋**　1953年　灰白兩色木刻版　270×333cm

望自己全然地不可見，因此會用一條緋帶纏繞他隱形的頭部。這個故事的內容，被艾雪轉變為具有男女關係永恆纏繞或合而為一的狀態，同時更有一種關於時間、空間的先驗及無盡的暗示。相類似主題的聯想，也出現在超現實主義畫家馬格利特來自於「蒙面人」的奇異想像表現中。〈梅式圈一〉、〈梅式圈二〉這兩件作品比起肖像作品來得單純許多，但同樣有著奇妙的效果。在〈梅氏圈一〉一個圓圈的條狀內部，被諷刺性地置入一把剪刀的形象，好像希望將此條帶分開釐清，但卻又無可避免地不斷環繞無法分

圖見92、94頁

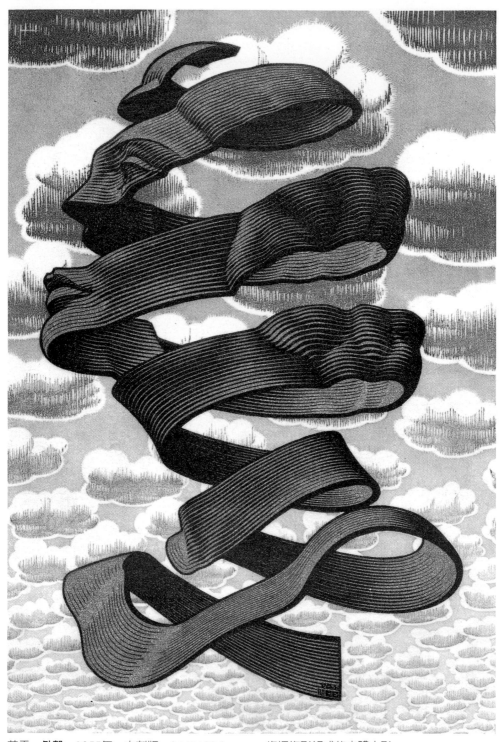

艾雪　**外殼**　1955年　木刻版　34.5×23.3cm　一條螺旋形組成的立體人形

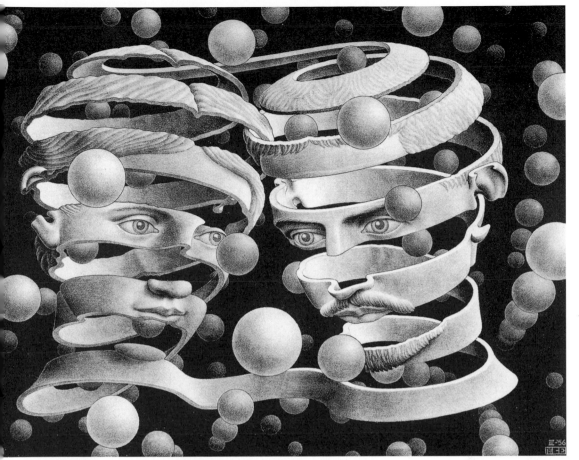

艾雪　天長地久不相離（無窮的相連）　1956年　蝕刻版　25.4×34.2cm
一條螺旋帶組成的男女人形，空間的感覺以人形內外的遠近而連成。

割，在〈梅氏圈二〉中亦有相同的寓意，圖中的螞蟻爬在永無終
點的網柵之中，似乎和永遠無法以剪刀剪斷的圈圈命運相同。

　　艾雪從帶子的彎折循環中體會到，所謂二次元和三次元空間
表現灰色地帶的弔詭，並進一步地計畫探討。〈希臘柱頭〉就是
一種從三度空間，轉化爲二度空間表現的矛盾圖像，兩個原本都
應該呈現三度空間光影表現的柱頭，卻忽然在各自的上下處暗示
出二度空間的虛空感受。〈圓球體一〉中也有同樣的表現，從上
方正確的光影呈現，到下方逐步出現的二次元平面，都再再說明
兩者結合並置的弔詭。

圖見84頁

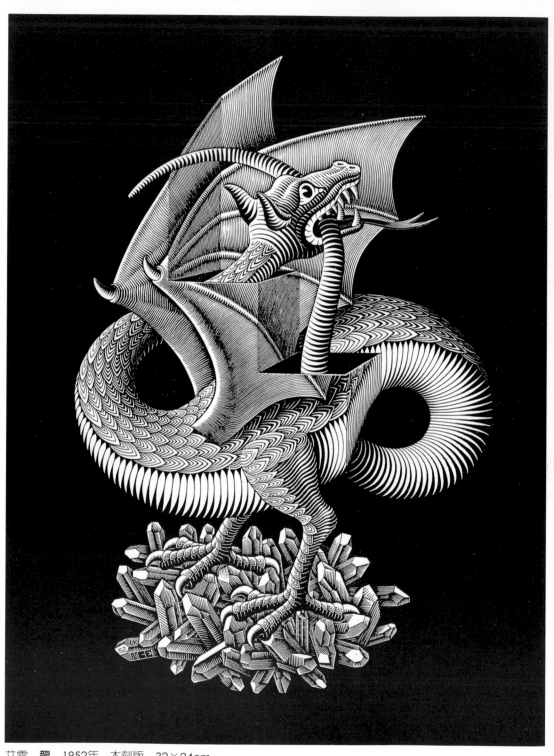

艾雪　龍　1952年　木刻版　32×24cm

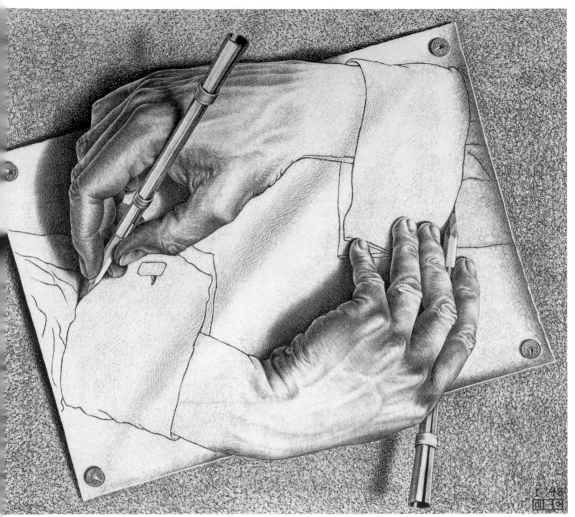

艾雪 **畫手** 1948年 蝕刻版 282×332cm

　　與前面兩件作品相比，〈龍〉這件作品也許可以做為二度、三度空間矛盾的具體說明代表。我們知道傳統再現式的表現手法，一般被認為是透過玩弄所謂的「幻覺」而進行的，而圖中那一條體積感的龍，說穿了只不過是個二度空間中的幻覺表現罷了！當龍首和龍尾環繞在一起，表現出好像具有前後順序的空間感，其實都只是一張紙的表面圖形。艾雪利用這種矛盾進行圖像的遊戲，我們也可以在他的〈畫手〉中發現這種意味深厚的趣味。

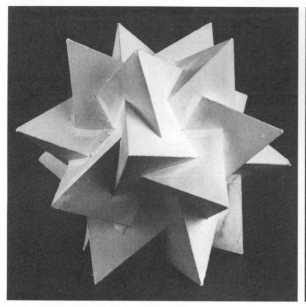

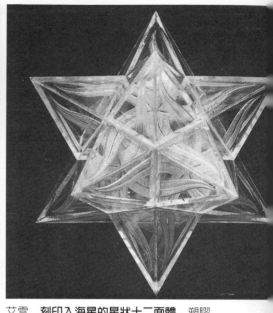

艾雪　五個四面體的組合　紙質結構　　　　　　　艾雪　刻印入海星的星狀十二面體　塑膠
　　　　　　　　　　　　　　　　　　　　　　　　直徑15.2cm

　　這兩件作品充分表現艾雪對二次和三次元空間結合的矛盾性
思考，下一步則開始充分利用這種原則，創造作品中的奇特空
間，並且藉著作品帶領觀者遨遊於非現實的世界。在作品〈陽台〉
和〈版畫廊〉中就有這種以超越現實眼光觀看世界的趣味。在
〈陽台〉中原本平凡的建築外觀寫景，忽然產生了凸起變形的效
果，如果我們只從寫實的角度去檢驗建築物上的陽台，想必是找
不出任何合理的解釋，並且開始對凸出部分進行猜測，猜測它是
否因紙張本身的「凸起」而存在？〈版畫廊〉，一幅原本描寫觀畫　圖見111頁
長廊的景致，上半部原本屬於畫中景物的圖，忽然喧賓奪主地成
為主體，再加上畫面的右半部，使我們產生分不清楚哪一部分是
畫？哪一部分是景的困惑，由此看來，艾雪對空間的掌握和想
像，已經到了自由遊走兩極的境界。

　　艾雪也用實際的三度空間量體，來自我訓練及挑戰空間表現
的複雜特質。〈五個四面體的組合〉就是他利用研究時的多角形
組合成的四面體，一個接著一個結合在一起，進而產生了十二個
凸角，每一個凸角由五個面構成多邊形，進而產生複雜的幾何學

艾雪　**陽台**　1945年　蝕刻版　32.2×23.6cm
碼頭的房子是平面的，畫中的突出方法，給人立體的感覺，好像是用放大鏡畫成的。

艾雪　**對比（秩序與混亂）**　1950年　蝕刻版　27.9×27.9cm
這是十二極對稱星球，中相圓形由肥皂泡沫組成，美麗的泡沫裡反映周圍的破碎生活物件。

實驗構成，並在〈結果〉中利用紙板的組合，以及〈刻印入海星的星狀十二面體〉的塑膠造形，將它實際呈現出來。這個立體多角形的實驗過程，使艾雪將關注力集中在複雜的幾何學構成原則，並在往後創作發展中廣泛地的運用。〈秩序與混亂〉顧名思義就是透過位於畫面中央結晶體完美的多角形，與周遭的凌亂破碎物質相互對比，彰顯出象徵完美的秩序與破碎的混亂。我們在其中見到艾雪對多角形立體的研究，被運用表現在此作品中，而它的材質被轉化成如玻璃般透明的反射，使得四周的殘破物質也都一一有秩序地映入象徵理性規則和秩序的立體造形之上。

圖見158頁

另外一個有趣的概念是名為〈扁平的蠕蟲〉的作品，這裡示範的是一種奇特的建築空間，不是一般利用直角磚牆概念所建造的房子，取而代之的是非水平的地面，以及非垂直的立面（牆），當然這種空間理當不是人類居住的那一種建築空間，取而代之的是可以改變形狀的蠕蟲，因此艾雪想像出這個填滿水的世界，有無數的蠕蟲在其中遊盪和貫穿，這是艾雪豐富想像力的天外一章，突破人類理性的限制並釋放感覺與自由。

這種想像出獨特建築空間的思考模式，一直是艾雪最感興趣的，〈菱形體小行星〉即是他想像世界的一種。圖中的小行星是

圖見159頁

艾雪精心建構的烏托邦，在此行星上艾雪讓我們不再感到上、下分別的界域，因為從圖上看去，它們都平行存在，每一個面體的頂點，也就是四個尖角的塔頂都是一樣的，也就是說不論我們從任何一個角度看它們，都可自成為一軸心。更有意思的是，艾雪甚至設想周到地在這個自給自足的小行星裡，規畫了遊戲的花園、水池，甚至還有所謂的農耕區來種植一些食物以供人取用。

圖見82頁

〈重力〉可說是艾雪在多角形立體系列所做的最後探討，在此作品中一貫地出現了熟悉的多角形，可是在每一個角面上，卻開了許許多多的洞口，我們可以見到艾雪將不同顏色的怪獸困入其中，每一個都有著不同的方位，它們同時被重力所困限，就如同我們所身處的現實世界一樣。

圖見78頁

〈另一個世界〉是艾雪利用一個立方體結構的透視空間，並且

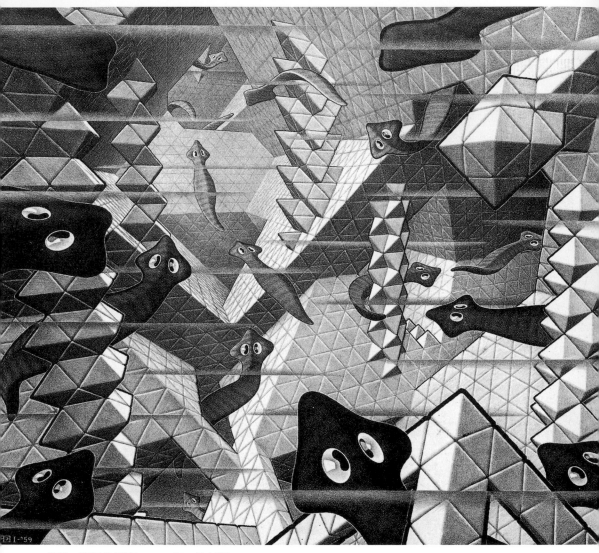

艾雪 **扁平的蠕蟲** 1959年 蝕刻版 33.7×41.4cm

藉著邏輯的合理性製造出的另類異質空間觀感。在畫面上有很多
拱廊狀窗戶，從裡往外看去分別有三種不同的風景。中間的窗口
看出是一個與視點平行，水平展開而出的星際表面；右上方窗口
則是自上俯視而下的視角，而右下方的視窗則剛好是仰視角的天
空，三個完全不同視點結合在同一張畫中，而其中最為詭辯的意
象則是在此立方體空間的所有磚面，它們可以是牆、地面或天花

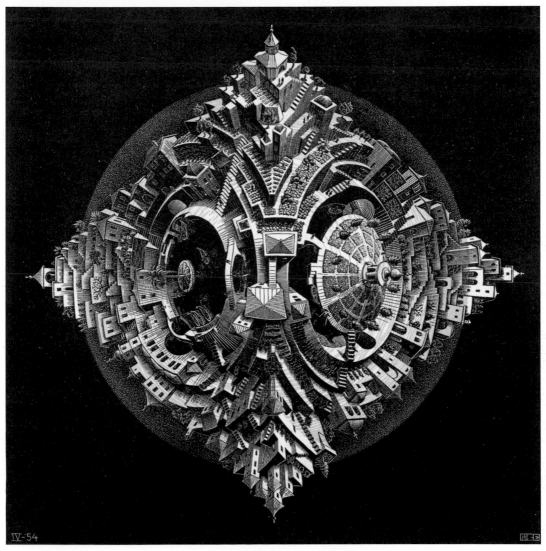

艾雪　**菱形體小行星**　1954年　木刻版　430×430cm
這是四個等邊三角形組成的四極星球，畫中只能見到兩三角形的生活世界。

板。這種任意性的邏輯組構，是此畫的最大特色之一。〈高與低〉
訴說的也是一種複雜的空間錯覺表現，畫面分爲上下兩部分，分
別看待兩者時似乎一切都很合理，可是當我們移位至中間部分
時，一些反轉與扭曲的現象就出現了，枯坐在樓梯上的小女孩望
著上方窗內的小孩，她的視角是往上的，而觀者則帶著俯視意
味，但是當觀者視線移往右方時，樓梯下的地磚、門廊頓時之間

卻成為下半部的天井，所有的部分很明顯地表現出所謂「高與低」的對比性認知。

圖見180～181頁

〈蜷曲〉是艾雪對自己想像力的分析，因為好奇於輪子是人類發明的這項事實，而以發現上帝在造物時所賦予一些昆蟲輪子功能的認知動機，產生了這件作品，一種想像中的昆蟲能夠利用蜷曲自己身體的特性，轉變成為一個輪子的造形並發揮輪子的功能——前進，所以他繪製了這張關於這樣一種奇特生物的剖析圖。〈梯子之屋〉則是將上面所創造出來的生物置入一個充滿樓梯的屋子之內，同樣地，畫中樓梯或上或下其實也不是全然的理性，有些看似向上者實則為朝下，透過兩者的互換性，艾雪讓他自創的這隻滾動的蟲子，無盡地在屋子中或上或下任意地移動著。〈相關性〉與先前的〈高與低〉、〈梯子之屋〉有著相同的表現手法。

圖見162頁

在圖中的三角形梯子，實際上很難讓觀者安定下來，有些行走於樓梯的人是處於合理世界中的，有些人則好似存在於不同世界的幽靈，他們可以無視地心引力地游移於艾雪所創造的奇異世界之中。〈瞭望台〉中兩層樓的塔台之上，充斥著艾雪自己所宣稱的

圖見162～163頁

「不可能的物件」，首先讓我們看一看坐在椅子上的人，他的手中把玩著一個立方體狀拼圖，顯然地那是一個視覺錯置，並且在現實中不可能存在的立方體，平面圖畫是唯一可能出現如此情況的場域，當此人正為這不合常理的立體物所苦時，卻絲毫未察覺其後的瞭望台，正是他手中玩弄的不解之物的摹擬實境，因為我們可以很清楚地看到在拱廊的條柱與地基面有著不合常理的對應關係。

不可思議的構成法

圖見164頁

〈上下階梯〉裡的一個複雜建築物，一種有著平行四邊形內廊的修道院，屋頂部分被一圈封閉的圓形樓梯走道圍住，樓梯的路線使住在此地的人們，朝著在高處的住所走動，他們看來像是不知何種教派的僧侶，每天在特定時間內，順時鐘方向地往樓梯上

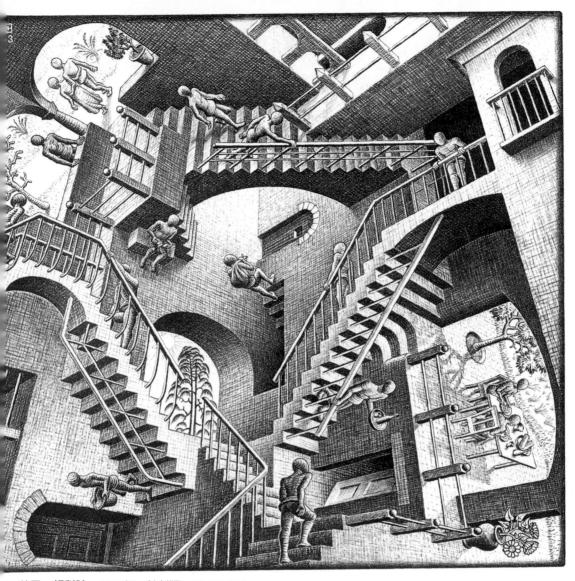

艾雪　**相對論**　1953年　蝕刻版　27.6×29.2cm
這是三個地球重心方向相互垂直的表達法，每個重心方向有一類人行走，三類人互相彼此獨立的生存著。

爬，也許是他們每天的例行公事。而朝向逆時鐘方向走的另一部
分的人，則像是往上走累了，趁著空檔往下走順便休息一下。這
兩種表現，似乎說明這兩種各自往不同方向走的人對於所謂的
「精神性活動」相左的意見，他們似乎都各自認為自己的方式優於
他人，不過無論如何，他們遲早會發現這種循環的不合常理。這

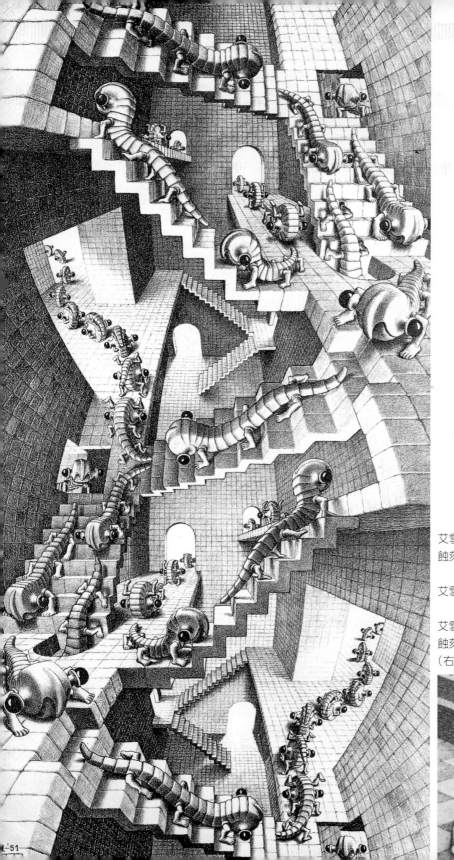

艾雪　**梯子之屋**　1951年
蝕刻版　47.2×23.6cm

艾雪　**瞭望台**（局部．下圖）

艾雪　**瞭望台**　1958年
蝕刻版　45.9×29.4cm
（右頁圖）

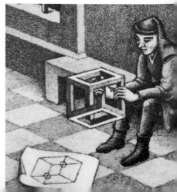

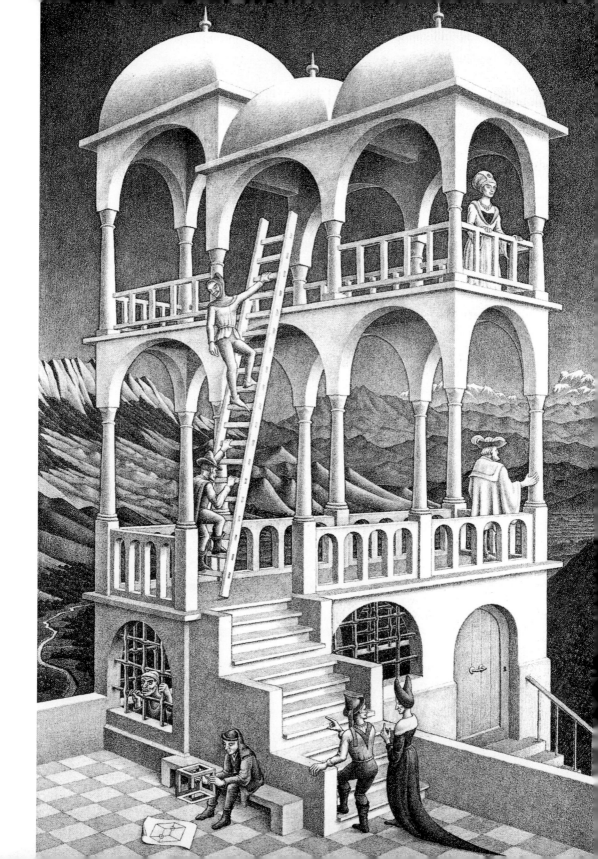

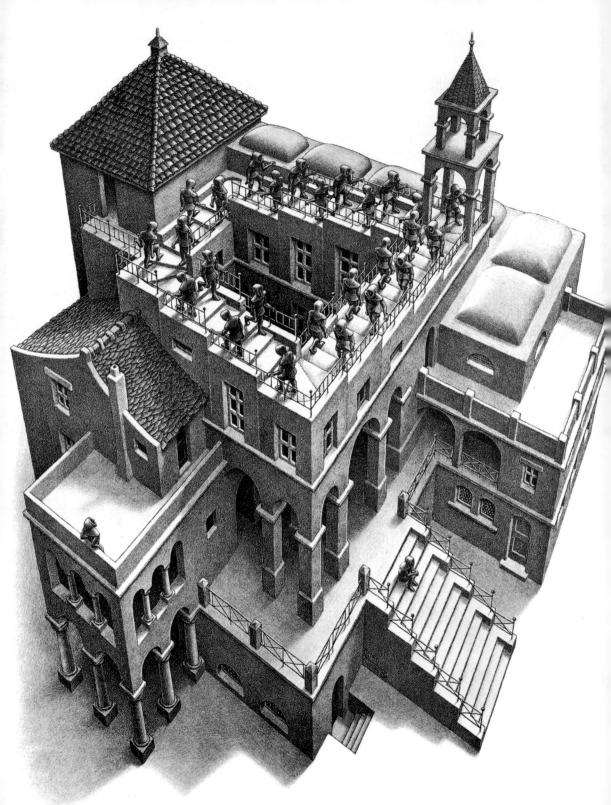

艾雪　上下階梯　1960年　蝕刻版　35.56×28.57cm

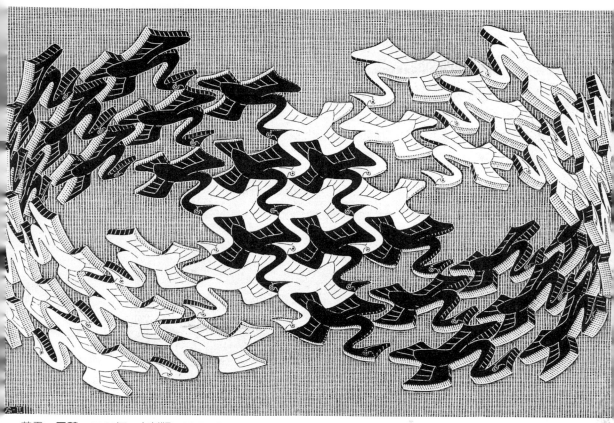

艾雪　**天鵝**　1956年　木刻版　19.7×31.8cm

種不斷循環的樓梯，事實上並不是艾雪自己的發明，他是參考數學家潘諾斯（L.S. Penrose）的階梯原形。圖中所見的被標示成紅色的部分，指出真正的水平線位置，同時也透露了數學家所玩弄的小把戲。再奇特的圖像，透過艾雪自我發揮想像力的詮釋，它們似乎總能被某種程度地「合理化」。

圖見167頁　　　〈瀑布〉又是另一個驚人之作，乍看之下我們不見如題目所提示的「瀑布」內容，不過這個想像出來的機器卻代表了艾雪對於「瀑布」意含的表示；風車輪軸在兩個塔間，以Z形水徑慢慢往下降的運作，帶動整個機器的循環。這個機器不斷運作的動力原理，是靠著水桶裡水的蒸發、補充過程而帶動的，兩個看似同高

的塔，事實上左邊這一個比右邊的高，暗示著這種運動的上下方向性。選擇這樣的設計做法，並沒有特別的原因，純粹是艾雪個人的興趣，而他也不忘在這張畫中加入一貫的表現手法：左邊塔上以三個立方體穿插而成的物體，以及右邊的三個八面體。背景部分充斥的則是他最喜愛的南義大利風景，以及前景放得特別大的苔蘚類植物。這個自給自足的「瀑布」同樣地並非始於艾雪自己，而是根據潘諾斯之子所繪的三角形而來。這位發明者在一份雜誌中如是說：「這是一張透視圖，每一個部分都代表了一個獨立的三度空間，這些結構三角形的線條以一種『不可思議性』的角度連接，當眼睛捕捉構成物形的線條之時，觀者便看到了物體距離感的改變。」就是這種種的不同空間錯置，造就了艾雪版畫中那種神祕的真實感。

具象、抽象──重新定義「規則劃分的平面」

一九四一年《深掘者》（The Digger）刊物上刊載了有關艾雪的採訪，編輯的問題「如何以一個平面藝術家的角色看待牆面裝飾的設計？」，他做了以下的回答：「總的來說，我作品的風格都與木刻這項技術的興趣原理相關，而過去幾年的作品重點可以說集中在將平面規律分割，成為相稱、適當的形體或圖案，被附加連續的外形，以及互相以任何方向相鄰，也就是不留下其他形狀的『留白』，而這個平面可以往任何方向延伸。」我們很難說艾雪這種興趣源自何處，不過我們可以從諸多現象揣摩，摩爾人的數理抽象圖案的確給他留下深刻的印象，而艾雪以為摩爾人之所以不用人或動物的形象來裝飾阿罕布拉宮，是因為宗教的戒律。無論如何，一九三六年艾雪第二次拜訪過這裡後，才開始以動物形體做複雜的圖案表現。「最讓人驚奇的是兩個相鄰的形體之間，用來分別形體輪廓界線的線，同樣為兩者形狀的一部分也一樣不可或缺！」「觀察這種不可移除的線總是令人驚奇的。」

在研究阿罕布拉宮紋樣的過程中，艾雪發現了他們與數學、

艾雪　瀑布　1961年
蝕刻版　38×29.84cm
（右頁圖）

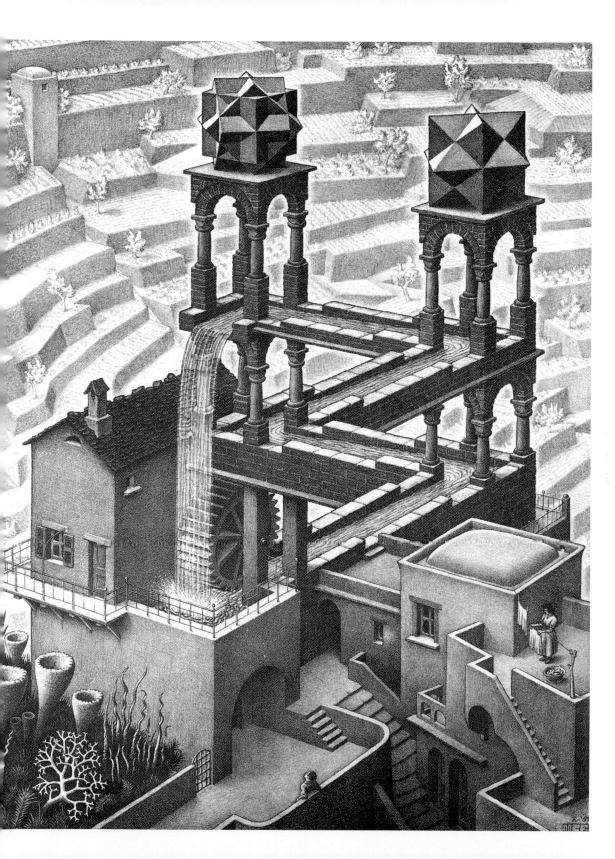

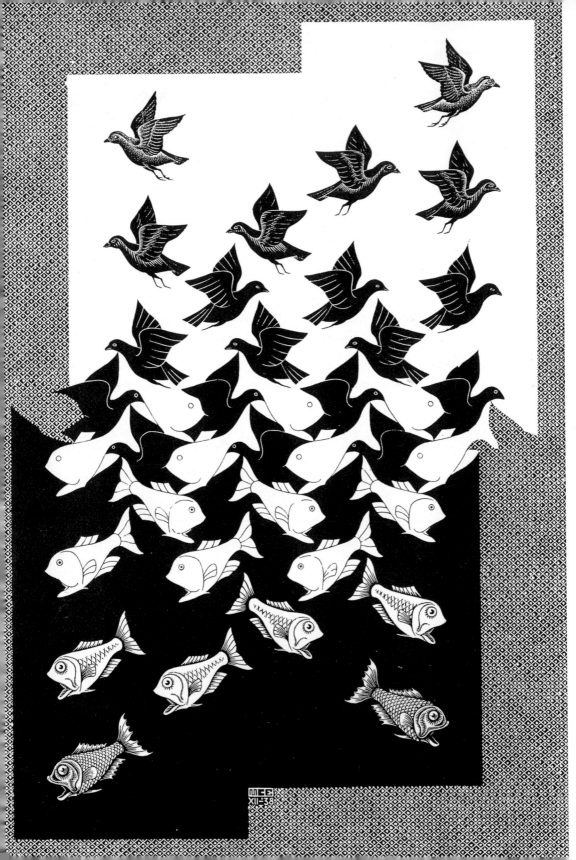

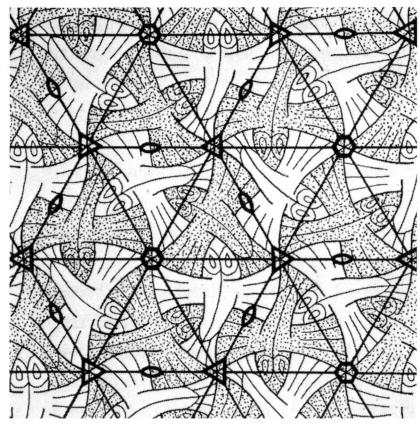

艾雪　擷自〈規則劃分的平面二〉的圖　1958年

艾雪　天空與水二
1938年　木刻版
62.2×15.2cm
（左頁圖）

結晶學的關連，為了彌補科學知識之不足，艾雪開始研讀雜誌上
此類主題的文章，踏出遍及平面圖式製作的第一步。後來更進一
步發展出純粹但不全然相關的系統——包含平面的立體形式，也
就是在立體造形的表面做相類似的設計。他首先從一個直徑十四
公分的球體，設定魚為基本圖案，並且重複十二次。這種針對平
面空間的填充，使他自循環與變形的方向著手製作。〈天空與水
二〉中間的鳥及魚的形狀，自中心部分往上、下兩個方向，黑、
白相生的虛實空間各自從剪影形式轉變為實質物體，方向也自左
右各自開攻，「不留空白」的原則為這些形產生的主因。一九五
八年艾雪的書《規則劃分的平面》提到兩個關鍵的觀點；反覆

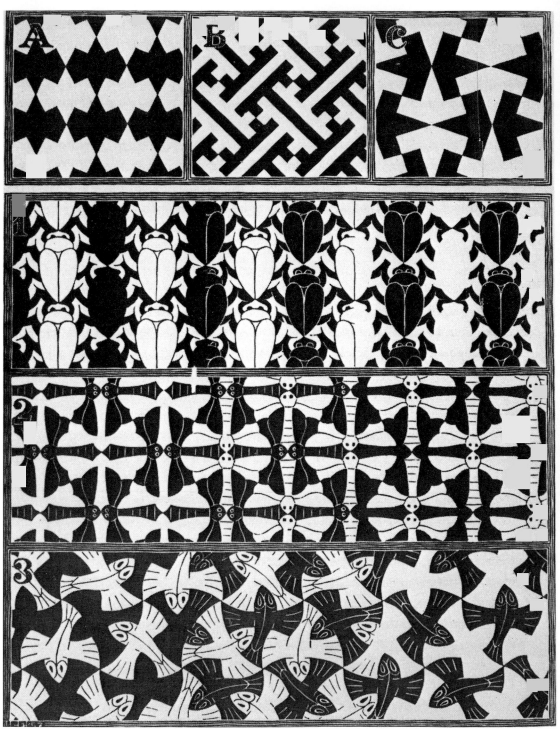

艾雪　規則劃分的平面二　1957年　木刻版　24.1×18.5cm

（Repetition）與增生（Multiplication）。這兩項簡單原則，包含了我們生活周遭所有的自然原理，由此我們再次更深入地對「平面的規則劃分」主題進行探討。

以圖像相連的想法與文學的敘述前後文律則是不同的，圖像的相連可以滿足創作者那種任意思慮的順序，例如〈規則劃分的平面二〉四條平行的帶狀，最上方的一張分為三部分，A、B與C。A、C是艾雪摹擬阿罕布拉宮紋樣的局部，可被視為「規則劃分的平面」的原初樣式。B則是從日本裝飾書籍上參考來的（也可能是屬於中國的），這些圖案所共有的抽象數學特色，交錯於「抽象與具體」、「沉靜與吵雜」的特性中，它們引領艾雪發現最驚人的作品核心。不同文化中對於「再現」的意義解釋不同，像是阿拉伯回教及猶太教，皆有不崇拜偶像的律則，因此在阿罕布拉宮所見的摩爾人紋樣，皆不見動物或人等有生命的形體描寫，不過，印度的文化則又與之完全不同。因為對紋樣形式的研究，使艾雪連帶地對這些文化問題產生興趣。

「規則劃分的平面」不是一種偶一為之的嗜好，正如許多不同民族文化所運用訴說的意義，它不是個人主觀的，相對的是一種文化約定俗成的客觀。所以在他一連串孤軍奮鬥不斷嘗試後，艾雪拋棄了「規則劃分的平面」制式的裝飾意義，他以跨越如〈規則劃分的平面二〉中第一條橫面的「第一階段」為挑戰，重新賦了「規則劃分的平面」自我意義的開始。一開始，艾雪試圖找到「遊戲的規則」，但他所僅有的卻只是謹遵「外行人理論」的方法，使他在數學規則之外，試想所有的可能性，真正完全地為這種形式所著迷。這裡展現的第一條橫軸，是試想表現一種「轉換」，然後他會轉動改變觀看這種對稱的不同角度，然後自問「我看到了什麼，可以在『規則劃分的平面』中扮演『紋樣』的角色？」第一步，它們當然要有「封閉的形」，更必須是獨立的。這樣關於形的限定，就像一棵生長在土地上的植物，與動物相比是更為接近大地的，而當我們要描繪出一個完整的植物概念時，必須囊括枝、幹等部分，這樣才是一個「完整而封閉」的植物概

念，也才足以構成被運用爲「紋樣」的要素。第二點便是外輪廓線，必須越有特色越好，以便在剪影表現中容易被認出來。在〈規則劃分的平面二〉的第二條部分所用的甲蟲，便被艾雪認爲不十分恰當，因爲牠的腳稍微長或短一點，都會影響到整體形狀的可辨認程度，並且太過對稱的形，具有太少的變因。

　　「最有用的形狀莫過於『生物』了！」在選擇動物的形狀時，艾雪心中升起如此的問題：「要從哪一邊看，才能使牠以最具特色的方式呈現？」「四隻腳的哺乳類最適合從側面看，爬蟲類及昆蟲的最佳角度是從上往下看。」現在如果我們比較〈規則劃分的平面二〉中同樣用昆蟲做成的第二、三條橫軸，便會發現蜻蜓的那部分所用的邏輯是以「軸心」出發，黑與白的部分以垂直水平相鄰，而在結束的地方又可以將頭的方向改善，而達到轉動一百八十度的效果。我們可以自這個部分想像出一個小小的遊戲，想像這些蜻蜓被印在一張透明片上，透過光可以分別出黑白蜻蜓，然後將透明片對折成兩半，白色與黑色的蜻蜓會毫無誤差地互相重疊，然後將這兩半割開，以針做軸心穿過兩張透明片，固定下面的那張，同時以三百六十度轉動上方那張，這時我們會看到萬花筒式的黑白碎點持續不斷地改變形狀，但是當它轉動到九十度時，黑白蜻蜓又會再次出現相同數量。這種情形稱之爲「四進位制」，艾雪替他的圖像製作找到了一種數學的抽象興味。

　　「擷自〈規則劃分的平面二〉的圖」這張圖中明顯地有著斜約六十度角的平形線，彼此相互交錯將平面劃分成等邊三角形，二元的軸心被卵形的小小物體所指示出來，他們位於每個正方形的中間位置。小的三角形指出三元分割軸的所在，以及小的六邊形所代表的六元分割，經由之前對於蜻蜓主題的旋轉原理說明，相信我們也不難自其中觀察到這所謂的一百八十／一百廿／六十度旋轉律則。最後，這張以魚爲主要圖案的橫條，表現了一種好玩的自由表現，不只是因爲所謂垂直角的消失，也因爲這些圖像不再只呈現兩邊的單純對稱關係而已。

　　〈規則劃分的平面三〉表現的是艾雪「規則劃分的平面」三個

圖見169頁

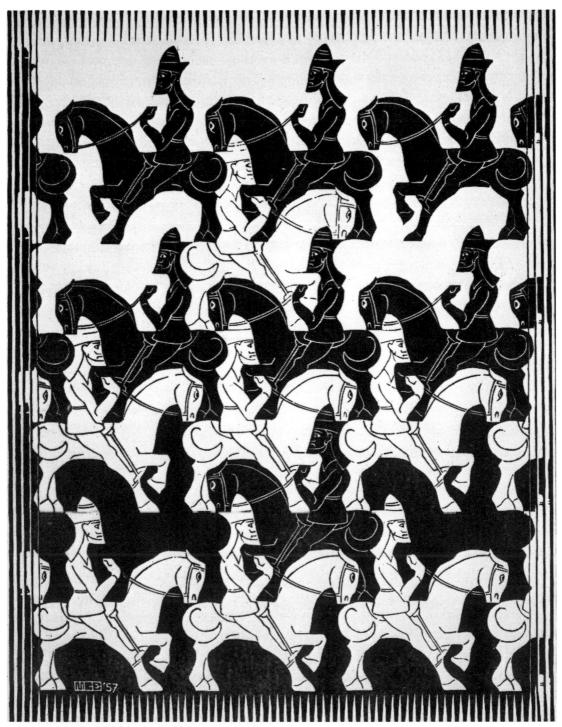

艾雪　**規則劃分的平面三**　1957年　木刻版　24.1×18.5cm

艾雪　規則劃分的平面四　1957年　木刻版　24.1×18.5cm

艾雪　規則劃分的平面五　1957年　木刻版　24.1×18.5cm

原則中的「滑動反射」，一致（congruence）在此代表的是，一個形體能以不離開同一平面的狀態下，隱含另外一個形，這裡騎著馬的人之圖像不斷以鏡像般重複出現，因而成為「圖案」。一對中的其中之一走入了三度空間（以細節暗示），為了使它能被「隱含」，它必須暫時離開此平面，好讓「被翻轉」的反面，朝上返回這個平面。再次地艾雪以平面圖案訴說了一個時間性的「運動」。這樣的過程艾雪認為是一種「一致」，隨著鏡像所謂的「滑動反射」簡要地掌控著這種動作。〈規則劃分的平面四〉也同樣以這種原理作成；〈規則劃分的平面五〉融合了軸心與滑動反射，兩種物形的頭、臉與尾巴相似，但黑色的部分是寬而短，白的則是窄而長，〈設計的單元〉則又是另一個例子，亮、暗的鳥重複朝向「轉變」原則而生，在此，又不由得使人想起〈白天與黑夜〉中，白天可見由黑色部分游移而來的黑鳥，黑夜的背景部分則有白鳥暗示白晝將盡之自然現象循環。

艾雪 **花朵** 1965年
木刻版畫 43×32cm

水平垂直的規則劃分的平面

水平及垂直的觀念是如此地根深柢固在我們的生活中，久而久之我們甚至已完全不察覺這件事情的特殊及重要；地心引力決定了我們在地球上所有運動的方向，例如樹木生長的方向是直的，海平面的分界是橫的，即使人做為一個建築師從無到有地蓋房子，挖空心思地設計，也不得不屈服於地心引力之下。而室內裝飾設計師也同樣在這種垂直、水平的界面中努力，讓視覺效果達到最好。之前我們談到艾雪針對不同動物種類，研究其最具特徵的角度剪影，以此來看，以人騎馬為圖形的「滑動反射」，看似較適用在牆面的水平方向，「軸心」則適用於屋頂或地面，「轉換」則可做為二者的通則。

人的眼睛與脖子肌肉轉動的方向，似乎使我們較容易進行左、右方向的運動，而這種生理現象也影響了我們看的方式。視覺藝術所運用的透視法則，也都是朝著平遠的空間深度做為幻覺

艾雪　規則劃分的平面六　1957年　木刻版　24.1×18.5cm

研究的開始。在參觀義大利西斯汀大教堂時，由米開朗基羅所繪製的穹稜頂畫，對艾雪來說，造就了一次特殊的經驗，他曾指出這種經驗就好像他在理髮師那兒躺下洗頭時，眼睛盯著天花板，腦子裡想著空空的天花板可以畫些什麼一樣！這種種的想法，在作品〈規則劃分的平面六〉中得以實踐。當艾雪作這件木刻版畫時，心裡所想的不是建立一些所謂對比或形式的問題，他所要做的是好像在訴說故事般的想像，將「面積對分」、「成雙」以及想要有所變化的表現。

減弱或加強、分割或增加，端看影像被決定要從上往下或由下往上的方式觀看。在〈規則劃分的平面六〉作品中，有兩個限制的條件出現在頂端；我們可以看到一隻蜥蜴以類似於拱門狀的屋頂樣態橫跨整個畫面的頂端，而底部的表現則以封閉於水平、直線的限制方式，以密集的數量暗示著空間的「無限延伸」。如果我們再以「〈規則劃分的平面六〉的說明圖」這張概念化的圖解來看艾雪思考「垂直、水平的問題」，想必會更加清楚。在這裡，我們可以將等腰三角形看成是動物形狀的簡化表現，無限的簡化化約在基礎線r-s並達到限制，我們可以看到一個清楚的數學幾何邏輯，即兩個等邊三角形相合會成為一

〈規則劃分的平面六〉的說明圖

個正方形，因此$O＝2×A1＝4×E1＝8×A2＝16×E2＝32×A3……$，一直到無限。不同於「規則劃分的平面」，這件作品並沒有在等比分割的塊面中呈現相等的圖形，因此艾雪再次加入了他象徵中介的色彩——「灰」，一如〈木刻五〉所運用的那樣，當黑、白圖案的面積並非對等時，灰色的出現像是做為一種緩衝的界面。

艾雪特別鎖定黑白為他表現的方式，純粹與個人之喜好與對

艾雪　**三個元素**　1962年　象牙　直徑約5cm

生活呈現二元對分的看法有關，當不得不加入色彩時，則必須要是形狀的特性表現出「不得不這麼做」的情形時，色彩才會出現，艾雪對於灰色的運用正是出自於一種意義上的表達。

幾點作品的原則說明

　　艾雪作品第一個面臨討論的是「二度空間性」，這全關係著我們所知道的空間「真實」認知，我們與三度空間的關係自然地約定俗成了人類「空間」的意義，因此想像二度空間與想像四度的存在似乎不合常理；「當一個劃分平面的『元素』出現了某種

『形狀』例如動物時，我立刻會以實體量感概念化這些『形狀』爲『動物』。」「平面的污染刺激著我！」與傳統透視法則所想製造、摹擬的三度空間幻覺相反，艾雪的影像被「虛幻」地帶入了生活中，當他自己在看著這些平平的圖案時，心底狂叫著的是「你們對我來說太虛幻了，站出來！讓我看看你們到底能做些什麼！」對艾雪來說二度空間的「虛幻」似乎是他所認知的「空間眞實」，這點我們可以從他的版畫中深切體會。他所做的是一種與常理相對的「逆向」思考，虛幻取代了被認知爲「眞」的「事實」。

「彎曲的表面」代表的是艾雪影像發展到立體的一種開展，他所思考的「立體」全然不是雕塑家所考慮的量感等問題，更不是想將「影像」從「平面」中獨立出來。相反地，他所想的是扭曲、彎折影像平面本身的可能性。透過限制立體表面上所出現的影像數量，成爲如二、四、六、八、十二、廿、廿四的等比關係，嘗試在一個封閉形式中，以絕妙象徵符號表現無限。這種做法是非雕塑的，艾雪由此替自己找到另一種「平面」的空間表現。

接著是「圖案自身中的動力（dynamic）平衡」，這是艾雪「規則劃分的平面」作品中最讓人爲之驚訝的一點，如〈白天與黑夜〉利用白與黑色調各自暗示的自然現象，各自呈現對比的流動平衡，相類似的作品還有〈天空與水〉，表現一種「相反的集合」，也如天堂與地獄、天使及惡魔的相應對生；「圖像的故事、活動」的思考，我們可以從艾雪作品〈木刻一〉及〈木刻六〉中看到，以異常小塊的木頭嘗試製作木刻版畫，試驗人手之「可掌握」極限。在〈木刻一〉中它被以一組開放或封閉鎖鏈的形式來閱讀，「人們甚至可以把它當作創造的故事來閱讀」，艾雪如是說。他作品中的時間性，似乎是以如此方式存在著，因爲自「規則劃分的平面」幾何原生樣態改進而來的，蘊含著動物、魚以及象徵著牠們依存的環境背景，在黑白劃分的過程中，同時道出了影

艾雪　**蜷曲**　1951年
石版畫　17.8×24.4cm

otandomovens eentroculatus articulosus ontstond,(generatio spontanea!)
dig dheid over het in de natuur ontbreken van wielvormige, levende schepse=
het vermogen zich rollend voort te bewegen. Het hierbij afgebeelde diertje, in de
smond genaamd „wentelteefje"of „rolpens", tracht dus in een diepgevoelde be=
hoefte te voorzien. Biologische bijzonderheden zijn nog schaars : is het een
zoogdier, een reptiel, of een insekt? Het heeft een langgerekt, uit ver=
hoornde geledingen gevormd lichaam en drie paren poten, waarvan
de uiteinden gelijkenis vertonen met de menselijke voet. In het midden
van de dikke, ronde kop, die voorzien is van een sterk gebo=
gen papagaaiensnavel, bevinden zich de bolvormige
ogen, die, op stelen geplaatst, ter weerszijden van
de kop ver uitsteken. In gestrekte positie kan
het dier zich, traag en bedachtzaam, door
middel van zijn zes poten, voort bewegen
over een willekeurig substraat
(het kan eventueel steile trappen
opklimmen of afdalen, door
struikgewas heendringen
of over rotsblokken
klauteren). Zo=
dra het echter
een lange
weg moet
afleg=
gen

e
op=
t het
s-schijf,
ormd wordt
r zich beurte=
an zijn drie paren
nelheid bereiken.
dens het rollen (b.v.bij het
jn vaart uit te lopen)de po=
erder. Wanneer het er aanlei=
wijzen weer in wandel-positie
t, door zijn lichaam plotseling te
zijn rug, met zijn poten in de lucht en
nelheidsvermindering (remming met de
vaartse ontrolling in stilstaande toestand.

XI-'51

181

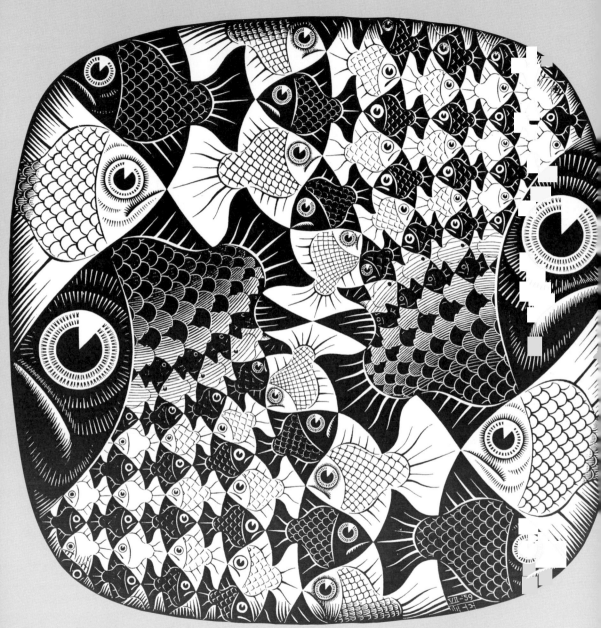

艾雪　魚與比例　1959年　木版畫　37.8×37.8cm

像生成的故事。

「從一個形到另一個的變化及轉換」是最後一個重要的觀念，我們可以從作品〈變形二〉，這件用十六個不同木塊組成的四呎長條，其中表現了從「昆蟲」到「鳥」改變過程的部分，從中看出艾雪自己曾將這種可見影像的逐漸變化過程，大膽地與音樂做類比。當純粹看著一個平面上的獨立影像，一個接著一個像讀音樂的樂譜一樣，然後在心中默默將它們串聯成一個有意義的內容，在音樂上可以將之唱或演奏出來，視覺上則有一次呈現的時間先後感。一般性符號，如旋律與反覆性在音樂及艾雪的作品中，以此串聯並分別扮演重要角色。值得一提的是，艾雪總是在構想作品時，聽聽巴哈的音樂，感受巴哈理性如數理邏輯的音樂啟發。

回顧艾雪作品發展的過程中，帶給他靈感的事物大多來自於大自然，正因為對自然深入的體驗，他才能對於我們所處的「正常」空間提出種種疑問，對約定俗成事物的一連串追問，使他以自己獨特的方式記錄下主觀的「真實」。進一步來說，對於時間與空間的恆定循環與結構關係，是艾雪種種疑問的源始。在我們周遭的真實世界，所謂的三度空間是那樣地真實不可摧，也因為如此人們才有對於超乎常理的「奇蹟」之渴望、對於「平凡」的突發奇想。根據艾雪給朋友的信中所說的：「當我孤獨地在林間散步時，我會忽然停住腳步，被一種既不真實又充滿喜悅的非預期感受所震懾！在眼前的樹彷彿是它自身之外的物體，像是樹林的一部分；距離、空間在它與我之間倏忽顯現，總而言之，我深感迷惑了！」他接著又說：「我們全然不知何謂空間，距離亦然，我們在它們之中，是它們的一部分，但我們卻對它們『一無所知』！」

艾雪對於真實的感受是在空間距離的開口處展開，並持續不斷地出現在他的講稿信件中，也許正因為如此，他也才對「寓言」中那種非線性時間的秩序與事件敘述方式著迷。在此擷取艾雪一段文字，做為他一生作品內涵的代表：「當一個人想替不存在的事物畫肖像，那麼他就必須違背所有的既定絕對規則！」

艾雪年譜

一八九八年　艾雪出生於荷蘭北部的雷歐瓦登市。父母出自有錢
　　　　　　的望族。

一九〇七年　九歲。開始上木工及鋼琴課。

一九〇八年　十歲。艾雪的父親以都市工程師身分退休，在巴黎
　　　　　　期間其父安裝一架望遠鏡授與孩子們天文知識，艾
　　　　　　雪尤其受到吸引並在未來持續此興趣。

一九一二年　十四歲。進入中學第二階段，在此時期的老師哈根
　　　　　　教導艾雪製作麻膠版畫，更因此成為好友。

一九一三年　十五歲。遇到另一位好友凱斯特，作了第一件陰刻
　　　　　　的木刻版畫，主題是父親；喜愛文學並定時與好友
　　　　　　聚會。

一九一九年　廿一歲。遭國防部拒絕入伍申請，另一方面因未通
　　　　　　過前一階段考試而決定做短暫休息。
　　　　　　下定決心當一名建築師，進入哈爾蘭建築及裝飾藝
　　　　　　術學校。得到一隻小白貓，開始平面藝術的專業道
　　　　　　路。

七歲時與同學合照，最前排左邊第二個頭戴水手帽者是艾雪

一九二○年　廿二歲。作〈鵜鶘〉與〈小白貓〉，對動物、自然事
　　　　　　物產生興趣，暑假與詹在泰瑟爾島的農夫處待了三
　　　　　　星期，畫了許多的素描。

一九二一年　廿三歲。舉行特殊的「童話」式講演，繼續旅行並
　　　　　　在爲朋友所作的藏書票上，表現後來常用的鏡像、
　　　　　　結晶造形以及球狀的鏡子。

一九二二年　廿四歲。作聖法蘭西斯被鳥所圍繞的大型木刻版
　　　　　　畫；決定前往義大利翡冷翠尋找靈感。

一九二三年　廿五歲。與潔達・尤米克訂婚。

一九二四年　廿六歲。二月舉行第一次個展，在荷蘭的向日葵畫
　　　　　　廊。
　　　　　　在維亞雷久的一個羅馬天主教教堂舉行結婚典禮。

22歲的艾雪
（左頁左上圖）

艾雪的父母，〈艾雪之
父〉很可能是根據這張
照片所作　1916年
（左頁中上圖）

在阿漢的工作角落
攝於1915年
（上跨頁圖）

艾雪於1916年所繪的
〈父親肖像〉（左頁下圖）

定居羅馬，開始一系列木刻版畫的製作；作妻子肖
像。

其兄因登山意外過世。

一九二六年　廿八歲。於羅馬木刻版畫家協會畫廊展出。兒子喬
治出生。

一九二七年　廿九歲。搬入新家，有一個嶄新的工作室。於荷蘭
的展覽不斷，評論認為他的作品是「冷靜而謹慎」。

一九三〇年　卅二歲。作品與歷史學家霍格衛爾夫寫的四行詩配
合出版，仿效十七世紀時人們常做的一種「浮雕裝
飾」形式。

一九三四年　卅六歲。離開義大利旅居瑞士達兩年之久。個展於
阿漢，與凱特（Otto B.de Kat）聯展於羅馬的荷蘭
學會；〈農沙〉在芝加哥藝術學院所辦的「當代版
畫展：進展的世紀」展覽中受頒第三名獎。

一九三五年　卅七歲。作第一張套色版畫；做父親肖像；描摹阿
罕布拉宮之嵌瓷紋樣，自此開始轉變作品風格，為

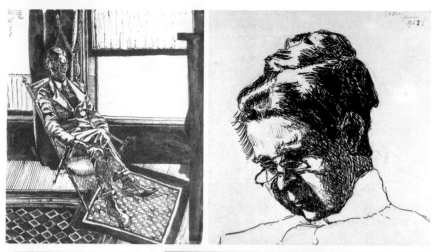

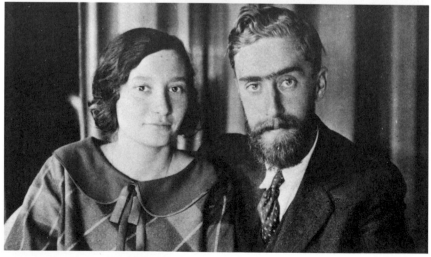

坐在椅子上的自畫像
1920年（左上圖）

艾雪1921年所繪之〈母
親肖像〉（右上圖）

艾雪旅行時所寫的手稿
1922年（左中圖）

艾雪在羅馬的家
1932年（右中圖）

艾雪與潔達結婚時合影
1924年（左圖）

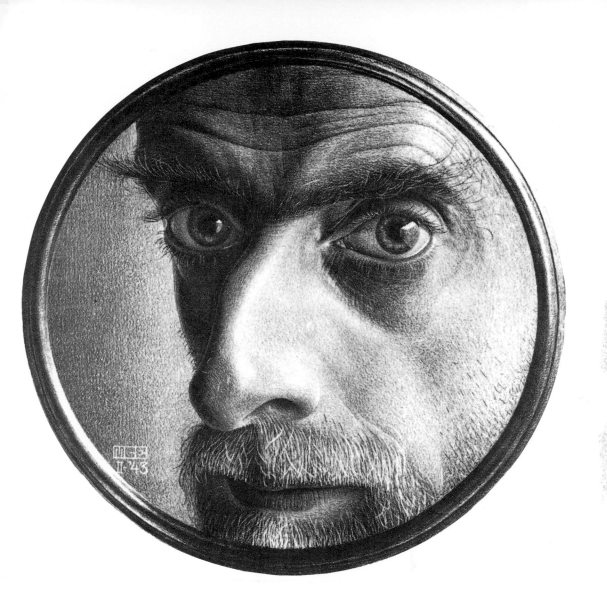

艾雪的〈自刻像〉，從左下角的簽名看出他使用的是「兩次印刷」的技巧。

人所熟知的「充滿平面的紋樣」形式。

一九三七年　卅九歲。定居於比利時布魯塞爾；作品風格的重要轉捩點，開始加入鏡像、螺旋等主題。

一九三八年　四十歲。完成知名的〈白天與黑夜〉；第三個兒子詹出生；父親過世。接受道菲地區政府的專案，設計郵票及插圖製作。

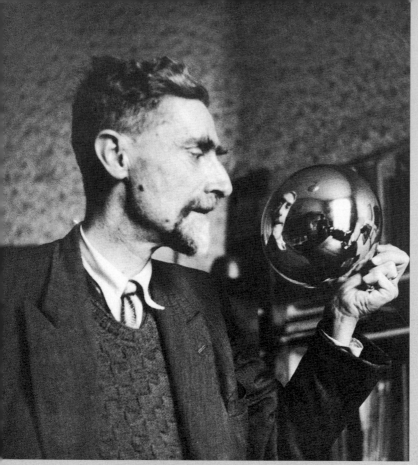

艾雪專注於手上球體的反射影像
（上圖）

艾雪為規則劃分的空間，嘗試不同
材質的製作情形（左圖）

在甲板上畫圖的艾雪
（左圖）

艾雪肖像（右圖）

一九三九～一九四〇年　四十一至四十二歲。花了一整年在「變形二」系列作品之製作。母親逝世。

一九四五～一九四六年　四十七至四十八歲。於皇家美術館聯展，開始對美柔汀產生興趣。

一九五二年　五十四歲；入選威尼斯雙年展；至隔年與荷蘭平面藝術家協會密集聯展。

一九五四年　五十六歲。大型個展於阿姆斯特丹市立美術館，結識考思特教授；個展於美國惠堤畫廊。

一九六四年　六十六歲。聯展於海爾維森市（Hilversum）的Goois美術館、麻省理工學院、海登畫廊（Hyden）。

一九六五年　獲得海爾維森市文化獎。

一九六九年　七十一歲。於荷蘭道菲的技術大學（Technische Hogeschool）發表演講。

一九七二年　七十四歲。三月二十七日逝世於荷蘭的黑弗森市。二〇〇二年十一月六日在荷蘭海牙設立「艾雪宮美術館」（Escher In Het Paleis）

國家圖書館出版品預行編目資料

艾雪＝M.C. Escher／張光琪 撰文--
初版. -- 臺北市：藝術家，2008.10〔民97〕
192面；17×23公分.--（世界名畫家全集）

ISBN 978-986-6565-10-6（平裝）

1.艾雪（Escher, Maurits Cornelis，1898-1972）
2.版畫 3.藝術評論 4.畫家 5.傳記 6.荷蘭

940.99472 97017771

世界名畫家全集
艾雪 M.C. Escher
何政廣／主編　　　張光琪／撰文

發行人　何政廣
主　編　王庭玫
編　輯　謝汝萱‧沈奕伶
美　編　曾小芬‧廖婉君
出版者　藝術家出版社
　　　　台北市重慶南路一段147號6樓
　　　　TEL：（02）2371-9692～3
　　　　FAX：（02）2331-7096
　　　　郵政劃撥：01044798 藝術家雜誌社帳戶

總經銷　時報文化出版企業股份有限公司
　　　　桃園縣龜山鄉萬壽路二段351號
　　　　TEL：（02）2306-6842
南部區域代理　台南市西門路一段223巷10弄26號
　　　　TEL：（06）261-7268
　　　　FAX：（06）263-7698
製版印刷　欣佑彩色製版印刷股份有限公司
初　版　2008年10月
再　版　2014年4月
定　價　新臺幣480元

ISBN　　978-986-6565-10-6（平裝）